U0116091

羅文玲 • 茶文化筆記

羅文玲——著

滌煩子

Clearing out Annoyance :
Chinese Tea Culture Notes

回凡

一

　　後來，我家櫥櫃的茶葉全是羅文玲送的。疫情三級警戒之後，時間慢了，日色長了，晨起我固定為自己沏杯茶，夜晚回家，又獨自啜茶，有一天，竟漸漸體會到，喝茶，端的是手中茶，喝的是心裡事。

　　與文玲相識十年，很自然的隨她偶爾茶席，聽她席間說茶，看她在臉書上分享茶情。其實在臺灣，誰沒有一、二個喜歡泡茶喝茶的朋友？數十年來，各式茶席，廟埕樹下，朋友家客廳矮桌，我對茶一點也不陌生，也一點也沒經心，於茶，我的眼，算是文玲幫我張的。

　　這當然和她的人有關。

　　我見過當茶會主人最款款周全的，茶席上傾壺斟茶風姿最婉約的，能將每泡茶次第脈絡說起的，能讓你原本只為赴一場茶香，回家時卻薰染了一身詩、書、琴風雅芬芳的，只有羅文玲。

　　入眼動心，一瞬縈迴，我講散文的取材，總有這樣的交代，我自己與茶，就站在教材裡。

　　所以，文玲要出版她的茶文化筆記，我一點都不意外。

二

　　茶文化的傳揚與實踐，是她今生的職志。茶，不僅是世間的優雅品項而已，它自有出身、背景、家世、際遇、故事，在時間空間裡流轉變化，在人與人之間宛轉情衷，如此立體維度超時空的奇妙載具，芥子納須彌，滿滿盛起華族千年的文化。

　　從杭州、武夷山到三義到名間，從知到嫻習到實踐，茶的知識為底，為鉤勒，人情與感思舖彩設色，這本書是一幅可以慢慢拉開的長幅卷軸。

　　但，看見這些都還不夠。

　　以地理形式分卷，是一條明線，那看不見的時間的線索，被零星打碎在此篇彼章之間如無聲的伏流，不時於波中閃睒著金色的星澤微光，那是生命有彎有轉，有傷有痛，有懺有悟，終而涓涓淌淌，長流要向大海的真實過程。書中於是寫著：

　　　　所有的成熟都是從失去開始
　　　　今生要完成的清單
　　　　輕囊行遠，寧靜致遠
　　　　生命的終極意義就是一個淡字

這世間需要各種力量，而相信自己，才能真正擁有。在生命一段自我飄搖的時刻，「是行茶，讓我找到自信的」，她說。睇視一椿生命在時光中安靜站起、轉身、與自己相遇、執手、擁抱，應該是這本書裡，最美好的看見。

而閱讀《滌煩子茶文化筆記》，我最喜歡的，就是隨茶香孃孃的氤氳，看見生命逐漸在入安，融真。

三

　　你最愛的茶是？文玲說她最愛〈東方美人〉。

　　小綠葉蟬咬過的茶菁製成的的茶，反而帶有特殊的花果蜜香。受過傷的更醇甘滑潤。

　　她主動提起低海拔的〈港口茶〉，不高，不貴，放涼後也好喝，有自己的獨特的氣度與雍容。

　　不需高冷覓唯美，茶道的推行，要回到凡間去實踐，而一期一會，每時每刻，茶人在自己的生命現場。

　　端的是手中茶，喝的是心裡事。

石德華
臺中作家典藏館典藏作家

從不用問到港口茶

與茶的深度相遇有十多年了。

行茶的路上，茶滌除塵世的憂愁與煩惱，讓我向純淨靠近。

唐朝史籍《唐國史補》記載：

> 常魯公（即常伯熊，唐朝煮茶名士）隨使西番，烹茶帳中。贊普問：
> 「何物？」
> 曰：「滌煩療渴，所謂茶也。」因呼茶為滌煩子。

唐朝詩人施肩吾詩云：

> 茶為滌煩子，酒為忘憂君。

飲茶，可洗去心中的煩悶。茶，陪伴著我度過生命中的艱險與煩憂，每當提起茶壺，放下杯盞，感悟到茶如人生，也覺得自己的生命如像被小綠葉蟬咬過的東方美人茶。

十多年的茶路上，更確切的說是生命成長蛻變路上，受李阿利老師與蕭

蕭老師、石德華老師最多關愛與啟發，時而滾燙，更多是溫柔呵護，如同受傷的東方美人茶與水相遇。辦理兩岸的交流活動，或是十三年來濁水溪詩歌節的推動，乃至於在國學研究所所長工作的苦辣酸甜的斟酌，就像茶與水的相遇的過程。

揉成一團乾枯的茶葉，以為自己是枯乾的茶葉，因為滾燙的水，瞬間甦醒。滾燙的熱水，讓乾枯的茶葉在水中掙扎翻滾。這個過程中，茶葉逐漸舒展開被揉搓扭成一團的身軀，經過翻滾的痛，茶驚覺包覆她的是柔軟溫潤，彷彿融入一股神奇的力量，身心如重生的輕盈和柔軟。

茶葉慢慢定靜了，問滾燙的水，何以最初你用力翻滾搖醒我，水微笑說「如果不那樣嚴厲，如何喚醒你的靈魂與本來面目？」茶安心的躺在水的懷抱，感覺水給她的安心與溫柔擁抱。

輕盈的茶根本不知道，水也是要經過烈火的煎熬才能與她相遇的，沸騰的水也是一樣痛苦的，沒有沸騰過的水，永遠沒有遇見茶的機緣啊，更不會激盪出「不用問」醇厚純淨的美好味道啊！

山林裡，茶葉心思單純，日子簡單，日日和山林的藍鵲、蒼鷹一起在風中唱歌，在陽光下延伸自己的筋絡葉脈，享受著靜好的生活。茶葉沒有過多的奢求，只想著她的一生就這麼簡單快樂地度過。與山林共呼吸，本分的行光合作用，不悲不喜，安分地在山林。單純的茶葉，沒有遇到水之前，根本不知道自己是一片會綻放香氣的茶葉，茶葉一直以為自己就是一片再尋常不過的葉子。直到遇見滾燙的熱水，讓茶釋放所有的香氛氣息，那時刻，茶葉覺察到自己不是一片尋常的樹葉啊！

生命中，生老病死與悲歡離合，怨憎會與愛別離，都是凡塵的必然，當

茶和水相遇，彼此就能激盪出不尋常的香氣。

十多年來，因為習茶，能向占盡天下優雅的仙女般的阿利老師學習，也遇見許多珍貴的茶水情緣，深度與武夷山、雲南、福建漳州、乃至安化黑茶、福鼎白茶，南投鹿谷、名間等茶人相遇，這些都足以溫暖一生。日日清晨的一缽茶，我相信人間有味，也願意溫柔、深情的綻放自己的香。

我將習茶與行茶十四年的歲月，分成三卷書寫：

卷一　茶的行旅

這一卷是書寫這些年到大陸講學或旅遊，深度走訪南京、杭州西湖、武夷山、雲南、福建漳州、安溪、華安，乃至湖南安化、陝西西安等，與武夷岩茶、白茶、黑茶、碎銀子、君山銀針與西湖龍井等茶相遇的故事，特別是多次前往武夷山講學深度接觸，茶的行旅是自己習茶路上拓展眼界，深化高度與厚度，重要的旅行。

這一卷，我在行、在旅，我的身體在動，我在路上。

卷二　茶的行色

回到臺灣茶的風華，與南投鹿谷、名間、日月潭，阿里山石棹、新竹的東方美人，乃至遇見與海平面平等的港口茶相遇，感受到臺灣濃濃人情與好山好水，這一卷，我聚焦在臺灣的茶與行茶過程的觀察。

這一卷，我在看，我的眼睛在動，你看見我的行色，我看見形形色色。

卷三　茶的行願

　　學茶、教茶數十年，其實是在磨練自己的心性與情緒。在大學茶文化課堂裡，心中期待的是帶著清純年少的大學生學習古典的溫柔，擁有當代的敦厚，所以這一卷，書寫推動茶文化教育的心願與實踐，這是一段用生命陪伴生命的茶修行，我很珍惜這樣的蛻變過程。

　　這一卷，我的心在動，我看見行色背後的心，心為心而動。

　　二〇二一年五月疫情三級警戒以來，隱身望風息心山房，山居歲月，心沉靜，品嚐南臺灣屏東的「港口茶」，海拔五十公尺、茶葉面霧白，沖泡後淡淡的海風氣息，回甘的韻味，完全打破低海拔無好茶的觀念。質樸的古風中，孕育了經過歲月沉澱的淡定風味。

　　山林歲月，喝武夷岩茶「不用問」，想著歷代茶書彰顯的茶文化，也喝與海平面平等的港口茶，深深體會到喝茶不論貴賤，而是重在喝茶當下的心念是安寧的。在山林間走著，聽風吹林間的聲音，觀察草木與蔬菜瓜果成長，每每看見冒出嫩綠果實，深深感受到生命成長的奇妙力量！

　　時序將近中秋，月色湛然明亮，如「菩薩清涼月，常遊畢竟空」的清淨自如。

　　靜靜喝杯茶，讓茶香溫潤舌底與心間，即使微笑不說話，就是生命彌足珍貴的記憶！

<div align="right">

羅文玲

寫於二〇二一年白露

</div>

目次

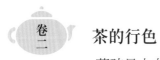

卷
二

茶的行色

卷三

茶的行願

跋

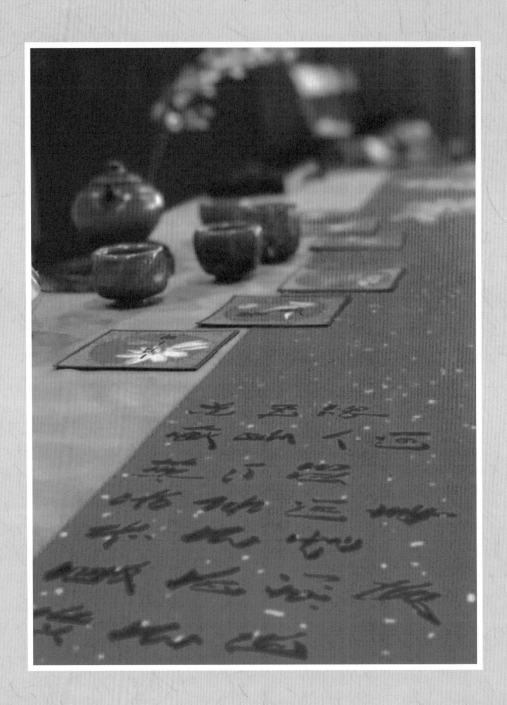

卷一 │ 茶的行旅

杭州遇見乾隆的西湖龍井

第一次與杭州西湖相遇是在宜圍巾、外套的深秋季節！

二○一○年十月深秋，帶著三十位老師與研究生，浩浩蕩蕩從臺灣經過香港轉機前往上海復旦大學，參加華文文學研討會，這次的主題是「二十世紀華文文學國際研討會」，用了整整四個月負責籌備整個活動，從研討會經費籌措到論文撰寫的邀約，從旅遊行程的規劃，到航班與住宿地點的安排，儼然成了全方位的專家，

第一次擔任領隊！
第一次籌辦境外國際學術研討會！
第一次撰寫現代文學的論文！
第一次遊人間天堂杭州西湖！
第一次品乾隆貢茶「西湖龍井」！
第一次看大型戶外舞臺劇「印象西湖」！

光是這六個第一次，就已經相當驚人了，重點是我從未去過這些地方，居然

自己看書上網作了功課，就勇敢前行上海、蘇州與杭州，但是那一段西湖塵緣，卻是值得記憶與書寫的。

在杭州西湖看張藝謀執導的「印象西湖」，深秋的夜晚將所有的門票分送大家之後，大伙兒集中坐在左方的觀賞位置，最後一張票留給自己，是在遙遠的右方區域，也許因為獨自看戲，我拿起相機拍了好多照片，清冷的夜晚，看著從西湖湖面偌大的聲光與曼妙身姿，聽著淒美的歌詞，沒有任何對話，從舞者演出的故事中，知道許仙與白素貞的愛情雖無法修成正果，但是只要曾經擁有，又何必在乎天長地久，整齣戲都是感動的，也覺得特別淒涼，「問世間情是何物？」

那不斷迴盪的旋律與歌詞，是這樣的：

　　雨還在下　　落滿一湖煙
　　斷橋絹傘　　黑白了思念
　　誰在船上　　寫我的從前
　　一筆誓言　　滿紙離散

　　雨還在下　　落滿一湖煙
　　斷橋絹傘　　黑白了思念
　　誰在船上　　寫我的從前
　　一筆蝴蝶　　滿紙離散

　　我的告別　　從沒有間斷
　　西子湖上　　一遍一遍
　　白色翅膀　　分飛了流年
　　長歎一聲　　天上人間

看完演出，我一路無語，但聽著大家開心地討論著戲中點滴，當天晚上湖北秭歸文聯主席周凌雲，坐了三十三小時的車子特別來西湖與我們會面，心中想著三十三小時在臺灣可以來回臺北高雄八趟耶，多麼珍貴的朋友呀！

　　隔天一起遊了西湖，涼涼的秋日裡，遊湖，自然想起東坡與朝雲初識就在西湖，西湖的蘇堤春曉、三潭印月……以及西湖龍井，龍井是我教茶時看見多回的名稱，但初識它時的驚喜，因為那茶湯的清香以及青綠的色澤，更要緊的是它傳說來自天台山，傳說唐朝茶學家陸羽在《茶經》中記載有「錢塘天竺靈隱二寺產茶」，錢塘就是杭州古稱，天竺寺和靈隱寺都位於西湖的西部低矮的山丘中。蘇軾考證後認為天竺寺所產茶葉為西元四百多年的南朝時期詩人謝靈運從天台山帶到杭州。天台山，是大智文殊菩薩的道場，就是《維摩詰經》中文殊問疾，引領大眾與維摩詰居士展開多次深層生命對談的大智菩薩呀！

　　東坡多次用維摩詰與天女散花的相知相契，寫他與朝雲之間共度生命的困頓流離，及淡泊歲月，或許就是缺憾的人間另一種美好的善緣。

　　西湖一遊，距今已經是多年的事，但是在深秋時節，龍井茶香中，憶起這段往事，仍有喜悅在流動！

南京鳳凰台與松蘿茶相遇

　　二〇一一年，有些值得記憶的旅行，南京行算是一趟意外的旅程。這一年剛好是國父孫中山先生推翻滿清專制，建立國民政府的一百年，這樣的時間點來到南京和孫中山先生近距離相遇，有特別值得書寫的風景。

　　因著「二〇一一兩岸四地中華中學生作文大賽」總決賽評審的邀約，與幾位臺灣的中學老師一起前往南京參與盛事，我們經過香港轉機到南京機場。輾轉四個多小時，在轉機時，閱讀了南京的雨花台以及玄武湖，知道南京的文風鼎盛，十分嚮往。

　　飛機將降落南京機場，那煙雨江南的魅力已經深深吸引著我，窗外在四月時分，已見新綠綻放，一片水鄉澤國的風光，車子由機場往南京大學招待所的途中，行道上整排的「法國梧桐」樹，那潔白的樹幹與嫩綠的枝葉立刻吸引著我，「法國梧桐」由於是在上海法國租界首先引入這個樹種作為行道樹，所以在大陸被稱為「法國梧桐」。它的樹蔭非常大，容易生長，可以生長到四十米高。樹皮經常脫落，露出光滑的樹幹。樹葉大。雄雌同株，球形花序，生成成對的球狀小堅果懸掛在樹上。法國梧桐真是美，不僅葉型似大片楓葉，它的樹幹彎曲充滿個性，樹幹的色彩更是豐富。隔日往中山陵與明孝陵的沿路上，赫然發現一街道兩側成排又整齊雄偉氣勢磅礴的法國梧桐，

徜徉綠蔭下，徐徐漫步，這樣的自在與氣度，能與心靈產生共鳴，讓南京之行毫無牽掛，有一種洗滌心靈的浪漫感覺，因為有了梧桐樹，南京這個城市也好像有了靈性，整條街道看上去就有生機和活力，行人走在街上也隨之神采奕奕。它和我以前走過的任何一個城市都很不一樣，這裡有一種風華與浪漫在流動。

沿途梧桐風光自然而然想起諸葛亮的〈梁父吟〉：

鳳翱翔於千仞兮，非梧不棲；士伏處於一方兮，非主不依。

樂躬耕于隴畝兮，吾愛吾廬；聊寄傲於琴書兮，以待天時。

鳳凰翱翔於千仞高山之上，而他選擇棲息的樹就是梧桐樹，鳳是人們心目中的瑞鳥，天下太平的象徵。古人認為時逢太平盛世，便有鳳凰飛來。鳳凰被認為是百鳥中最尊貴者，為鳥中之王，有「百鳥朝鳳」之說。《詩經·大雅》也記載：『鳳皇于飛，翽翽其羽。』李白〈早夏於將軍叔宅與諸昆季送傅八之江南〉序：「重傅侯玉潤之德，妻以其子，鳳凰于飛，潘楊之好，斯為睦矣」。因此鳳凰在中國文學中常比喻為「真摯的愛情」而鳳凰文化的精髓是「和美」。而凰，古音與光相通，是一種與光有關的鳥，即太陽鳥。

巧合的是，那幾天在南京駐足歇息的旅館，就是鄰近玄武湖畔的「鳳凰大飯店」，從飯店步行到玄武湖只需十分鐘，每天清晨到玄武湖快走沉思，是另一個風景。

玄武湖，曾經有幾位文人駐足，其中編選《文選》的梁朝昭明太子蕭統就是在這裡完成《文選》。在香港擔任特聘講座的蕭蕭老師晚我兩天到南京，他一到達放好行裝，我陪他參觀在玄武湖畔的昭明太子編輯《昭明文選》地方，他瀟灑豪氣的說：「這裡以前可都是我們祖先的產業耶！」可惜昭明太子三十多歲英年早逝，但是一部《昭明文選》已經足足流傳千年影響

歷代文人。

穀雨時節，在南京待了幾日，南京大學的朋友帶我們喝「松蘿茶」，直覺想起學期間和研究生討論過的清朝藝術家鄭板橋題畫詩，把翠竹新篁與松蘿新茗並列，表達出天清氣朗的早春感覺，頗有清涼意：

> 不風不雨正晴和，翠竹亭亭好節柯。
> 最愛晚涼佳客至，一壺新茗泡松蘿。
> 幾枝新葉蕭蕭竹，數筆橫皴淡淡山。
> 正好清明連穀雨，一杯香茗坐其間。

我喝著松蘿茶，聽朋友說著松蘿的故事，茶席間亦談到鄭板橋，他一生只畫蘭、竹、石，自稱「四時不謝之蘭，百節長青之竹，萬古不敗之石，千秋不變之人」。其詩書畫，世稱「三絕」，是清代比較有代表性的文人畫家。穀雨時節品松蘿茶，天氣晴朗無風，看南京春日院子裡的亭亭翠竹，興致盎然，在新茶繚繞的香氣中，這是人間歡喜事。

松蘿茶，打開茶罐時有一股田野的清香撲鼻而來，我覺得更接近父親剛剛割過庭院裡青草味道。綠茶最適合用玻璃製的蓋碗杯，輕輕倒出茶葉，是一粒粒墨綠色捲曲的茶，產於黃山與廬山之間，用攝氏九十五度煮開的山泉水一沖，緩緩舒展開來，墨綠色的葉片像萌芽得到雨露的滋潤，在杯中散發春天濃郁的香味。陽光雨露撫育出的底蘊，綻放著馥郁的芳香。

明末寧波人聞龍《茶箋》記錄松蘿茶的製法：「茶初摘時，須揀去枝梗老葉，惟取嫩葉，又須去尖與柄，恐其易焦，此松蘿法也。炒時須一人從旁扇之，以祛熱氣，否則色香味俱減。予所親試，扇者色翠。令熱氣稍退，以手重揉之，再散入鐺，文火炒乾入焙。蓋揉則其津上浮，點時香味易出。」松蘿茶的製法，與一般的綠茶類似，只是選料的要求精審得多，炒與烘焙的

火候更為講究。晚明的袁宏道就說：「近日徽有送松蘿茶者，味在龍井之上，天池之下。」松蘿的味道似在龍井之上，頗有香氣回甘。

　　穀雨，南京玄武湖畔鳳凰台，喝松蘿，想起小說《哈利波特》中的一段話，霍格華茲魔法學校鄧不利多校長告訴哈利，「鳳凰是很可愛的動物，牠的眼淚可以治病，幾滴淚就可以讓巨大的傷口痊癒，而且，當牠老了化作灰燼後，還能浴火重生。」我在想這趟的南京旅程，走過梧桐大道，駐足在鳳凰與玄武之畔，或許也開啟自己的另一個生命旅程，人生的浮沉與榮辱，在仰觀與俯察茶葉浮沈中，一切都可以雲淡風輕了。

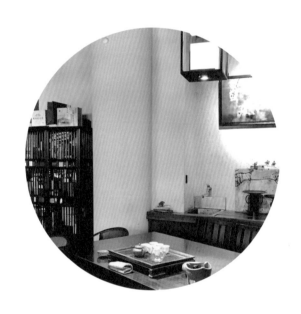

一缽清淨的茶湯

在明道教書的日子，辦公室總有茶香與花香淡淡飄著。

進辦公室後，習慣先沏上一壺茶，捧著素雅的陶杯，放下所有卷宗夾的紛擾，清心安靜，面對自己。

連著幾學期，茶道文化課堂固定有幾位來自福建武夷學院茶學專業的大陸交換學生，娜娜與婷婷就是其中特別貼心的愛茶人。因為她們，與武夷山結下一段奇妙而深厚的因緣。來自「武夷學院」茶學專業的娜娜與婷婷循著花香在春天的微雨中敲開我辦公室的門，也將武夷岩茶的溫潤茶香傳遞給我，那濃郁的花果香與岩韻，成為每週的另一種驚喜。

之前聽說武夷山的靈秀孕育了溫潤的喉韻，藉著娜娜的茶湯，傳遞著一種跨越海峽藩籬的馨香，我與夢迴許久的茶的夢土 —— 武夷山結下一段奇緣。我喜歡大紅袍那樣厚重溫潤的君子茶湯，感覺那是可以跟臺灣東方美人相匹配的王者香。

大紅袍有一段很美的傳說，相傳有一閩南偏鄉的窮秀才上京趕考，路過閩北武夷山時，病倒在路上，幸運地被天心永樂寺老方丈看見，泡了一碗茶給他喝，得以康復。秀才臨行辭別時，老方丈贈送一小袋茶葉，囑咐秀才好好保存，將來會有用得著的時候。後來秀才金榜題名，中了狀元，被招為駙

馬爺。一日，皇后得了腹痛的怪病，秀才想起當年老方丈所送的茶葉，獻給皇上，皇后服用茶葉所煎成的湯，迅速復元。皇帝大喜，命狀元往武夷山謝恩。在老方丈的陪同下，到了九龍窠，但見峭壁上長著三株高大的茶樹，枝葉繁茂，吐著一簇簇嫩芽，在陽光下閃著光澤，甚是可親。老方丈說，去年你犯鼓脹病，就是用這種茶葉泡水治好。狀元命一樵夫爬上半山腰，將皇上賜予的大紅袍披在茶樹上，以示感恩。大紅袍一掀張，三株茶樹的芽葉在陽光下閃閃發光，眾人讚嘆。後來就將這三株茶樹喚作「大紅袍」。

我喜歡聽茶可以治病的大紅袍故事，更喜歡聽茶可以療癒心靈的故事。讀過日本珠光禪師的話語：

> 一味清淨，法喜禪悅，趙州知此，陸羽未曾至此。人入茶室，外卻人我之相，內蓄柔和之德，至交接相互間，謹分敬分，清分寂分，卒以天下（心國）太平。

相傳珠光禪師捧茶缽欲飲，師父一休舉「鐵如意」一聲斷喝，將他手中茶碗打得粉碎，珠光猛然有省。一休再問禪意若何，珠光答謂「柳綠花紅」。一休大喜，後來的珠光禪師專以茶道保任所得，最終還提出「佛法存於茶湯」的見地。

千利休也在《南方錄》中寫著：「佛之教即茶之本意。汲水、拾薪、燒水、點茶、供佛、施人、自啜、插花、焚香，皆為習佛修行之行為。」而「茶道之秘事在於打碎了山水、草木、茶庵、主客、諸具、法則、規矩的，無一物之念的，無事安心的一片白露地。」這「一片白露地」就是內在光清淨無染的心靈，也就是脫離任何執著的「常樂我淨」。這不是世俗中「茶即禪，禪即茶」的「茶禪一味」，而是非茶非禪、非不茶不禪、不可言詮、不可思議的「茶禪」，這是一種生命的境界。

喝茶是在自然的情境中,一杯溫熱的茶湯,一縷淡淡的茶煙,都能引發一片情思,在茶人心中充滿著對大自然的無比熱愛,喜歡茶的人有著回歸自然、親近自然的喜愛,想起茶聖陸羽在他的〈六羨歌〉中表達出一片對清閒以及寧靜生活的嚮往:

　　不羨黃金罍,不羨白玉杯,
　　不羨朝入省,不羨暮登臺,
　　千羨萬羨西江水,曾向竟陵城下來。

當一杯香氣四溢的武夷岩茶茶湯,溫潤我的喉口,溫暖的不只是身與胃,還有心靈的一種淡然與喜悅,我喜歡這樣的清淨茶湯,有溫度的人情味。

　　娜娜與婷婷,為我打開了那一扇門,通往天心寺、通往武夷山、通往大紅袍、通往禪與茶的那一縷香氣。

老欉水仙

因為講學，遊過幾回武夷山，對於武夷岩茶更加別有偏好了。

一日，與來自武夷學院茶學系的石玉濤老師、武夷茶人麗娜、葉蓓一起在國學研究中心喝岩茶，茶學專家石老師突發奇想：「蕭蕭老師真像老欉水仙，有著君子似的蘭花香氣，馨馨香香，經久不散。」精研茶學多年的石老師保持他一貫的笑容說著。老欉水仙可是武夷岩茶中珍貴的茶品，在座的朋友都覺得這樣的比喻很經典。

「老欉水仙」，讓我不禁好奇想去追索，「水仙」，乍聽之下會以為是福建漳州市花「水仙花」所製成的花茶，細究之下原來它是武夷茶中以香氣為重的茶，屬於中葉種小型喬木，枝條粗壯，葉型大且呈橢圓形，焙製之茶品歸屬半發酵茶。

「水仙」，品飲之後明顯的口內留香，別有一番韻味，是武夷岩茶中之望族，栽培歷史數百年之久。原來來自大湖，傳說發現於祝仙洞下，故名為祝仙，因當地「祝」與「水」同音，習慣稱為水仙至今。

武夷山之老欉水仙茶區，日照短，晝夜溫差大，岩頂終年有細泉浸潤流滴，且群山起伏，雲霧繚繞，其氣韻與滋味更是有別於其他茶種，質美且滋味醇厚，果香為諸茶之冠，茶湯呈金黃色，香氣馥郁持久，口感滑潤順喉，

不苦不澀，回甘度顯著，且經久耐泡，最重要的是茶性溫和，可以解渴，更能提神，不傷脾胃，是許多人喜歡的岩茶茶品。

武夷山由於得天獨厚的自然環境，遂使水仙品質更加優異，如今樹冠高大，葉寬而厚，成茶外形肥壯緊結，有寶光色，沖泡後香含蘭花香氣，湯色深橙，葉底黃亮硃砂邊，為武夷岩茶傳統的珍品。老欉水仙作為武夷岩茶的當家品種四大名欉之一。老欉水仙葉質綿軟，養生成分豐富，茶湯味極濃醇、厚重，因而成為水仙茶中極品。

「老欉水仙」，一般是指五、六十年以上樹齡的水仙茶樹，在岩骨花香的基礎上突出蘭花香和木質味。屬於中輕焙火，味醇厚，自有其香。蕭蕭老師的年紀已近「從心所欲不逾矩」之年，跟老欉水仙相當哩！那穩實、風雅的斯文氣，不也跟它們相當嗎？

蕭蕭老師曾經伸長他的頭，說：「看看我這張臉，猜一種茶的品種？」

我們，誰也猜不著。他說：「你看，我的眉毛有幾根白色的，做人又烏龍，所以是「白毫烏龍」呀！」

我們笑著說，不烏龍，不烏龍。

我寧喜歡「老欉水仙」這種說法。

老欉水仙香氣高，木質味前幾泡被香氣遮蓋，後面幾道茶湯，木質味蘭花香就出來了，保持十泡，仍然濃香甘醇，喉韻明顯。在武夷山「老欉水仙」是極其珍貴的茶品，經過歲月長久的淬鍊，蘭花香韻悠悠而出，一如智者的人生智慧與豁達氣度，令人由衷敬愛呀，謝謝幽默的石老師，回武夷山之前，為我們留下水仙的妙喻。

風中水中，任茶葉隨意舒展

愛茶的人，不管身在何處，只要有茶，就不會孤獨！

擔任國學所所長近八年，多次到武夷山玉山學院講學，武夷山的日子，感覺是靜謐的，朦朧月色下，增添了幾分幽靜的詩意。武夷山風景區內碧水丹峰，九曲環繞，水環山而流，是個有靈氣的地方。

丹霞地貌的武夷山，經過數萬年大自然的鬼斧神工，形成了「一塊石頭一座山，一座山峰一塊石」的奇異勝景。魅力猶如一道極品老欉水仙，令人回味再三，其中九曲溪漂流可說是武夷風景區的極品，讓人印象深刻！

二〇一五年初冬的清晨，玉山健康管理學院鍾仁彬院長帶我們去九曲溪漂流。同坐在竹筏上的有茶道專家阿利老師、明道汪大永校長，我們坐在竹筏的竹椅上，順著九曲溪而下，沿途風光一覽無遺，山光水色盡收眼底。

戴著斗笠為我們撐筏的船夫，一路為我們講解身邊的景點和有關這些景點的故事。大王峰、玉女峰、幔亭峰、雙乳峰、天遊峰、白雲洞……武夷山的每一座峰嶺儼然都有一個美麗的傳說。

水上漂流，感覺如一片片茶葉浮於水面，漂流中時而水流湍急，時而水平如鏡，悠然自得，如同一杯茶的沖泡過程。遠離俗世的喧囂，整個身心融入大自然，洗去一身疲憊，流水也可以帶走人世的紛擾，正是茶人飲茶的澄

靜境界！

因為茶緣，遇見天心永樂禪寺，是美好的事。

天心永樂禪寺始建於唐貞元年間，是武夷山最大的佛教寺院，也是佛教「華冑八名山」之一。武夷山方圓百里，群峰林立，就像成千的蓮葉簇擁著一朵蓮花，禪寺就坐落在蓮心位置，所以稱為「山心庵」、「天心寺」，後來明成祖封為「天心永樂禪寺」。

燒香、拜佛、磕頭……好像進了任何一座寺廟都是這樣的情景，天心禪寺獨獨跟大紅袍，跟武夷岩茶、烏龍茶的發源都有很密切的聯繫，這樣的淵源可以追溯到盛唐時代。這座山寺，高僧輩出，屢受朝封，廟產擁占過武夷山正岩區內大部分高高低低的岩或坑，當然也包括九龍窠岩壁上的那幾棵「大紅袍」。清代陸廷燦《續茶經》中曾說「武夷造茶，僧家最為得法。」天心禪茶，就是天心永樂禪寺僧家製作的茶。

去九龍窠，要穿山澗，走峽谷，還要越過幾條小溪，慢慢行走約有半個多小時，見路邊一個規模不小的茶寮裡，充滿喧鬧的遊客。如此幽奇深邃的峽谷中，怎麼會聚集這麼多遊客呢？抬頭望見岩壁上刻著三個大字：「大紅袍」。

武夷岩茶因「大紅袍」而得名，走向九龍窠的路上，可以見到岩茶各種品類，如大紅袍、鐵羅漢、白雞冠、水金龜、半天腰，習見的肉桂、水仙等，淡淡的清香、茶意，同行好友的茶話斷斷續續，讓人感覺好像穿越了空間、穿越了時序，置身於唐宋遠古的年代裡。

喝茶，喝好茶，和好友喝好茶，任茶葉在風中、水中隨意舒展，任茶香四溢，武夷歲月，如入仙境行！

白雲岩上白雲寺

真正重要的東西，是肉眼看不到的，眼睛是盲目的，要用心去找尋。

——《小王子》

登武夷山白雲岩向白雲禪寺靠近，唯一方法就是一步一步踩著石階走上去。拾階而上，一步一步穩穩地踩在石頭上，每一滴汗水滴落時，也在觀照著自己的內心，是否實在而安穩，穩定的讓自己踩在大地上。通常至少要三十分鐘，才能登上白雲禪寺！

一步一步攀爬上白雲禪寺，沿著石階，與武夷岩茶樹近距離靠近，可以實實在在感受修行師父日日走在石階上運送物資以及佛寺齋飯食材的艱難，當汗水滴落，向上攀登的過程，所有傲慢的心自然而然恭敬而謙卑呀！登山也是一種去除我慢的修行方式方式。

正午時分，拾階而上是件辛苦的事，天氣炎熱，肚子咕嚕咕嚕叫，心裡擔心著同行的幾位長輩老師，一邊默默忍著自己的不舒服，但當我們腳步緩緩登上白雲岩時，映入眼簾的是一望無際的寬廣風景，群山環繞，直通天際的白雲與藍天，徐徐吹來的清涼，讓自己所有不適，瞬間盪開。優雅的阿利老師，即使汗水直流氣喘吁吁依然是優雅的，照相依然典雅溫婉，臉頰泛

紅，較平日更是好看。而蕭蕭老師、林煥彰老師，平常日行萬步，爬山快走的運動習慣，練就真功夫好腳力，所以走這段路如履平地，上到白雲寺是臉不紅氣不粗的，真正是老當益壯的好典範啊！

白雲禪寺是質樸的，簡約素顏，經歷歲月風霜的外牆，還有破舊的屋瓦，在陽光下彰顯出純淨的風貌，白雲寺的質樸顯現在吃齋飯時所用的瓷碗，翻尋檢視放湯碗的木盆子，上百個碗，幾乎無法找出完整的碗啊！每一個碗都看得見歲月的斑駁以及時間的刻痕。缺角殘破的是碗，但是那一頓齋飯，卻是美味的天廚妙味，彷彿源自內心深處無限大圓鏡般圓滿清靜的佛智慧啊！

登山白雲岩，可俯瞰大王峰、三才峰、九曲溪，清風徐來，喝著常念自製的白茶、蕭翔手作的老欉水仙。在白雲禪寺，俯瞰四周的景色，在茶香中，所有的言語都是多餘的，只需靜靜靜靜地喝上一杯茶，感受茶的香氣，品味茶的滋味，讓茶香隨著呼吸迴盪在空氣中，流動在唇齒之間。

喝茶，就應該是這樣的自在、自然，用真誠相待的天然！

有時以為自己在付出，沒想到收穫最大的是自己……越來越能體會，無所求的付出所產生最溫柔而強大的力量。安排機票與行程，無非希望讓隨行的老師舒服自在，但回報到自己身上的收穫卻是巨大的。因緣、因緣，就是自己「種好因」，和眾生「結好緣」。

登武夷山白雲寺，感受到每個人都能成為心靈農夫，自己福田自己耕，在步步登臨向白雲寺靠近的過程，每一滴滴落的汗水，也彷彿洗去自己內在的煩惱，如斯自在啊！

每次茶湯的美好都會漾在心底

從福建漳州帶回許多閩南師範大學好友們相送的茶葉，這些承載著溫度與情意的各式茶葉，都有特殊的因緣、溫暖的故事，有從武夷山寄來的大紅袍系列好茶——「黃觀音」、「水仙」，有從福建安溪送來的「鐵觀音」，還有傳說中很珍貴的「金駿眉」。朋友知道我喜歡喝茶，在學校講授茶道文化課，所以每次回到漳州，他們總是讓我帶回好多福建的好茶。因為福建，讓我喜歡上鐵觀音的清香、大紅袍的溫潤，喝著這些茶湯總有思念在其中，這些茶，不只是茶呀，更有許多深深的情意在其中流轉著，猶如花香四溢。

漳州的五月一直在大雨中，朋友說雨水整整下了一個月，回臺灣前兩天，終於放晴了，原本此行期待前往南靖雲水謠，尋訪那裡的茶韻以及茶山記憶，因為連日大雨，通往山區的道路封閉，心中頗覺遺憾，準備離開閩南師大往廈門機場的前十五分鐘，朋友送上來自「南靖・書洋・雲水謠」快遞送來的大紅色包裝「土樓紅美人」，讓我帶上紅紅的、即時的、溫暖的祝福回臺灣，紅色的包裝用書法寫上〈南國韻〉，要讓家鄉土樓的茶香傳遞歡欣與老師共沉湎。我在想，這些茶肯定會很好喝，因為這其中裝載著的是真摯的情意，濃郁的故鄉情。茶，好喝，是因為泡茶人的用心，更是送茶人的溫暖情意呀！

想起近日讀到一首詩，蕭蕭老師寫途次雲南昆明的詩句：

> 雪在雪山不猶豫自己的飄落處
> 海在岬角歡呼海的高度與呼吸
> 我不用想你
> 轉彎時你舌底總是含藏茶葉苦澀後的記憶

雪在雪山，很安心地落在自己該落下的地方，或者說，雪在雪山哪一個落腳處不是安心處？就像海在岬角激起的浪花，不都是歡笑的聲音？「轉彎時你舌底總是含藏茶葉苦澀後的記憶」，這樣的空杯心態，讓往事安眠，讓當下自在，讓此刻幸福！

隨時都可以悠然自得，因為每次茶湯的美好都會在心裡，溫潤著你我。

海拔三千公尺的雲南瀘沽湖轉動經輪

那一天
我閉目在經殿的香霧中
驀然聽見你頌經中的真言

那一月
我搖動所有的經筒
不為超度，只為觸摸你的指尖

那一年
磕長頭匍匐在山路
不為覲見，只為貼著你的溫暖

那一世
轉山轉水轉佛塔
不為修來世，只為途中與你相見

只是，就在那一夜

我忘卻了所有，拋卻了信仰，捨棄了輪迴，

只為，

那曾在佛前哭泣的玫瑰，早已失去舊日的光澤。

<div align="right">——〈那一天〉倉央嘉措</div>

　　和孩子們在寒假走進雲南茶馬古道，走進雲南麗江與大理，以及心心念念嚮往的瀘沽湖。來一趟雲南瀘沽湖真的不容易，從雲南麗江到這兒花費約六個小時，但身處在海拔三千的群山中，瀘沽湖純淨見底，摩梭人用手搖船遊湖，水底清澈透明，遠方的山與雲變化很大，實在太療癒人心了。

　　眼前所見的湖水與山色，隨著陽光不斷變化，特別的是，還飄了短短十分鐘的雪。如此接近純淨，很感動。瀘沽湖位於四川與雲南之間，附近只有小學，中學遠在四小時外的鎮上，我在想世間的知識也許會讓純淨有些沾染。群山之間，摩梭人仍保存自己的生活方式吧！旅客在下方，我爬上了最高層的佛塔，轉了經輪，轉動經輪彷彿照見自心，這裡離天邊這麼見，站在菩薩前我一無所求！那瞬間似乎領悟到什麼是真正的愛與慈悲！

　　瀘沽湖，湖光山色，風景秀麗，被譽為川、滇高原的「日內瓦」，是大陸著名的旅遊目的之一。湖畔的摩梭人將瀘沽湖譽為「母親湖」、「蓬萊仙境」。瀘沽湖景色之美為世人廣為稱道，中國明代旅行家徐霞客在其著作《徐霞客遊記》中這樣描述瀘沽湖：「內貯四池，池水各占一色，皆澄澈異常，自生光彩。池上有三峰中峙。」明代詩人胡墩賦更是將瀘沽湖比作神仙之源；美籍地理學家約瑟夫・洛克在美國《國家地理》撰文認為瀘沽湖是「整個雲南最漂亮的一個湖泊，無法想像還有比這更美的水景。」

　　初到瀘沽湖的夜晚，我一共嘔吐九次，所有的食物悉數從內在清空，到了午夜十二點，身體逐漸穩定緩和，喝了溫開水，開始沐浴梳洗，身體心靈

也舒活了。經過一晚上的腸胃折騰翻滾，身體終於回歸到輕盈自在的狀態。

　　遇見聖境瀘沽湖，攀登三千公尺石門關，以及一直圍著玉龍雪山，或者在它的山腳下倚靠著，或者遠望著，乃至於在玉湖邊走著，零度至十度以下的低溫，我一直靜靜感受著周遭的景物變化，大口呼吸新鮮空氣，也在走路時觀照念頭。走過的地方日日記錄，真的走過聖境的感覺。量了體重，五十一點二公斤，今天攝取足夠的溫開水以及蔬果，感覺身體沒有負擔，經過清理，回臺灣正好迎接新年到來！

　　大寒已過，春天已經不遠了，人生需要的真的不多，我看見這些少數民族，特別是摩梭族，在高原上的湖邊生活，保存原始生活的方式，樂天知命，一切循著自然節奏在生活，來回熱鬧的城市——麗江，就要十一個小時，翻越重重山路，或許對他們來說，文明行為是多餘的啊！

　　我凝視柔，快樂自在的神情，上車就睡覺，一路上我不斷省思觀照自己的內心，心裡是喜悅的。只要心中保守著也是幸福的，感覺不是自己在行走，我真的帶著所愛在胸懷和我一起心靈旅行天地間，雲南的大理、麗江聖境都有愛與慈悲的足跡在。

　　寫著寫著，居然流淚了，是回歸自性的清淨與感恩吧！我何其幸運有這樣的福氣，居然走完這看似艱辛卻如此美好的旅程！

與湖北秭歸的一段雲水情緣

　　屈原是文學史上出現的第一位詩人。一生都懷著高潔的品德，追求著美政的理想。他的生命中充滿了悲劇色彩。政治生涯雖是失敗的，但是他的創作成就卻是輝煌燦爛。

　　文學史上談到屈原辭賦的特點，從比興諷諭的方面來看，「香草美人」為文學史上所共同熟知的。《離騷》中充滿了種類繁多的香草，《離騷》中提到的香花芳草有蘭、蕙、桂、椒、薜荔、芙蓉、芷、辛夷、杜衡、秋菊等等。《離騷》中用香花、香草、香木比喻高潔品格的詩句，其中涉及江離、辟芷、秋蘭、宿莽等眾多花木，屈原將其象徵意識的「香」、「美」、「潔」、「淨」匯合在一起，象徵詩人的品德高潔。

　　屈原的氣質、懷抱以及特殊的遭遇，他用「詩」將孤獨的情懷以及心靈的傷痛飛揚在文字詩篇中。善於以經天緯地之才，時而翱翔於神仙世界，忽而降落在凡塵之中，表現各種矛盾與衝突！在《離騷》中寄託了生死、去留的矛盾與煎熬，在《天問》中流露出古今、明惑的衝突與沉思，讀屈原的文字「路漫漫其修遠兮，吾將上下而求索！」有一種驚心動魄、震古撼今的感覺。沉潛於感受到升天入地跨越古今的神人似乎並不輕鬆，有一種降臨人間後痛苦的遭遇、上下求索尋覓中種種的挫折，在飛升遨遊中又跌回現實的失

落！

　　他拉開詩歌的帷幕，就是滿堂精彩，作品風格上天入地，從不重複著自己的步伐，展現出自在多元的風姿綽約。但是千年之後屈原穿越歷史的煙雲，以飛廉為前導，御風伯而飛行，以瘦削挺拔的英姿，出海來到大肚溪畔的彰化屈家村，將詩的芬芳在臺灣飄散！

　　屈原的故里湖北秭歸，自二〇一〇年開始盛大舉行屈原的祭拜典禮以及端午詩會，在民族文化的傳承上，不論是臺灣、或屈原家鄉湖北秭歸、乃至有華夏民族的地方，都是傳遞著共同的記憶，將屈原的精神用粽香、蘭花香傳頌著！

　　屈原入江，傳承著仁愛的精神堅持理想與美政思想，屈原不因世俗而同流合污，他用生命去堅持理想不同流合污，他入江出海將其精神傳播於海外的臺灣，屈原選擇了彰化！他選擇了大肚溪、濁水溪流域的彰化市寶廍里屈家村，將那英姿挺拔的身形展現在世人的眼前！二〇一〇年因為一場大規模「尋訪屈原後裔」的文化活動，透過明道大學國學研究所的穿針引線，尋訪到彰化寶廍里的屈家庄，這裡居住了兩百多位屈家後代，他們每年端午節都會祭祀屈原，傳承屈原精神！

　　屈原入江出海，文化的屈原、也是中華民族共同的詩祖屈原，從二〇一二年開始點亮臺灣學子對詩歌對屈原的近距離接觸，讓臺灣的孩子有機會看見屈原英挺的模樣，凝視這張沉思、行吟澤畔的詩人臉孔。「路漫漫其修遠兮，吾將上下而求索！」千古以來的文人未有如屈原者也，跨越種族，超越族群，屈原是華夏民族共同的記憶，其人其詩如「香光莊嚴，寶華萬千」！

　　連續五年，每年端午總是會用不同方式與屈原相遇！從秭歸到彰化，與余光中、鄭愁予、隱地、蕭蕭、白靈這五位詩人一路相隨，走進詩歌的國度，與美麗相遇。

二〇〇九年至二〇一一年這三個端午，我都是用飛行的方式前往屈原故里「秭歸」這個位於長江三峽西陵峽邊的小縣城，有著氣勢宏偉的「竹海」，秀麗的「三峽人家」，喜歡那兒的臍橙味道，剝開他的剎那連空氣都飄著橘子香，橘子的香氣是迷人的，三年前屈原祠剛剛重建好，和好友一起參與了祭屈大典，典禮中招魂之後下了毛毛細雨，秭歸的朋友說年年端午都下著這樣的細雨！

細雨潤澤大地，這是水的文明與龍的化身，這可應驗了屈原遠遊以飛廉為前導，御風伯而前行的預言！二〇一二年，屈子銅像由秭歸渡過長江與臺灣海峽來到彰化，在彰化的屈原銅像贈送典禮也下了這樣的雨，雨水真是屈原的淚水嗎？還是如鄭愁予所說「屈原是龍，化作人間雨」。

當屈原入江出海的遠遊完成，期待文化的種子在有風有雲有情有義的地方飄揚。

澳門的聖母玫瑰

　　時序進入寒露以後，夜晚的溫度已經有涼意，圍上輕薄的圍巾，喝上熱熱的日月紅茶，坐在木質地板上寫作就是幸福，隨手整理桌上的信件，發現學生從澳門寄了一張旅遊明信片，記憶之河頓時回到二〇一〇年的十二月去澳門的點點滴滴，隨著玫瑰聖母堂圖片與簡短祝福，想起了那生命中難忘的白色聖誕。

　　澳門，一個充滿異國風情的大陸領土，從飛機降落的那一刻，我的視覺就被這些葡萄牙式建築深深吸引著，尤其是大三巴牌坊，那是位於聖保祿山的天主之母教堂（A lgreja da Madre de Deus）前壁。與大炮臺及兩者之間的前聖保祿學院為一整體。而「三巴」這個名字是來自於「聖保祿」的葡萄牙文（São Paulo），而「大」是指最大的教堂，故「大三巴」是指「最大的教堂」。

　　對於天主教堂，我有特別的情感，三義老家就在天主堂對面，打開大門可以直通天主堂的聖母瑪利亞與耶穌基督，在那裡讀了整整五年的幼稚園，「道光」幼稚園與天主堂幾乎是我童年時期的天堂，在那裡躲迷藏，蕩好高的秋千，還有每週日隨著修女發糖果。走進澳門，知名的幾座天主教堂總是吸引著我，更重要的是與我同行的閨蜜，這記憶的刻痕是深入生命之流的。

大三巴是十六世紀葡萄牙所建，後來因為大火毀損只留下牌坊，吸引我凝神專注觀察的是那牌坊上五層的雕塑壁畫，聆聽導覽員解說時特別被第三層的雕塑格局與故事吸引，第三層的壁畫中央為聖母蒙天父召見升天，天使奏樂歡慶。此一層中央共有六枝混合式壁柱，各柱間均以淺浮雕裝飾，左邊是智慧之樹及一隻七頭龍，其上有一聖母，側有中文「聖母踏龍頭」字樣，而右邊對稱位置上則是生命之泉及一隻西式帆船，上有海星聖母。在柱組外邊是一頂呈弧狀之扶壁，右邊是一骷髏及中文字「念死者無為罪」；左邊是魔鬼浮雕，中文是「鬼是誘人為惡」，此層最外側兩塊牆身是由兩座帶有圓頂之方尖柱，左面牆身再現鴿子，下有一開啟的門；而右面為被箭所穿之王冠，下方門閉鎖，意即信仰而非權勢才是天國之道。牆邊設有中國舞獅造型的開大口之獅子，作為滴水之用。

　　浮雕的意象構思與布局，我立刻聯想到聖母瑪利亞，其實就是佛教的觀世音菩薩，聖母與觀世音都是白衣大士形象呀。觀世音聞聲救苦，「千處祈求千處現，苦海常做度人舟」，而雕塑中張開大口滴水的獅子，亦如觀世音淨瓶，瓶中甘露常時撒呀！之後隨著閨蜜拾級而上，朋友來過一回，介紹著這裡的傳教故事與特色，我的心一直在這些歷史中流轉，一路看見幾尊聖母像，很自然禮敬參拜，那慈愛的容顏，以及潔白裝扮，內心充滿著儼然進入天使之國的開心心情。是因為身旁與我一起拾級而上進入這時間長廊的同行者嗎？抑或是聖母的莊嚴深深打動吾心？

　　文學研討會之後，臨行前我們一起走過玫瑰聖母堂，耶誕節的溫暖氣氛完全驅走了十度的寒流，我是佛弟子，但是在莊嚴的玫瑰堂中，四周全是天使與聖母的慈愛雕塑，教堂內瀰漫著聖樂，隨著閨蜜一前一後跪在教堂的拜殿上虔誠禮拜聖母瑪利亞，就像所有的天主教徒一樣向聖母祈求禱告著，在教堂中，我深深為那樣的肅穆與莊嚴感動，就讓那情緒在心中流動著。值得一提的是，我在澳門喝到了一杯極品花草茶，那茶香帶著讓人心情和緩放鬆

的洋甘菊花草茶，蘋果般的甜美香味中隱藏芬芳的檸檬草、玫瑰花瓣、薄荷、芙蓉花與薰衣草的魔法，呈現出令人喜愛的優雅風味。

　　記得飛機回臺灣已近半夜，我們一路討論著邀約席慕蓉參與茶與詩的對話的活動，突然飛機遇到一陣亂流，顛簸得很厲害，閨蜜握住我的手，我觸摸她的手心感覺好柔軟，和她的心一樣柔軟，但是發覺張開的掌紋是錯綜複雜的，我突然俏皮的問她一句「這麼複雜的紋路中，我可能是其中的一小小段喔！」她沉默著點頭。其實，有形的紋路似乎也不重要，重要的是那一段異國甚至異鄉的冬日，在後來的每一個冬天，聽見聖誕歌曲迴旋，總是不自覺地想起那段玫瑰與聖母的情緣，深深烙印在心靈深處的紋路。

黑茶的神奇因緣

　　與黑茶的相遇，是一段特殊的因緣。

　　二〇一六年夏天帶著剛考上臺灣大學的懷淳，以及正在臺中女中創意科學班讀書的柔聿，我們母子三人一起參加福建教育廳辦的「尋訪千年古文化」長達半個月的文化之旅，展開兩千公里的長程旅行，母子三人一起走訪武夷山、福州、西安、開封、洛陽這些千年古城。就是這一年，在西安，我第一次認識黑茶，那濃厚甘醇霸氣的香氣，完完全全攻佔我的味蕾。在西安的高家大院，深深被茯磚茶的外形、氣息以及與元朝乃至蚩尤後代製茶的故事所吸引。

　　福建教育廳的朋友介紹在湖南安化黑茶故鄉成長的黑茶專家李雯，讓我與黑茶連結起深厚的因緣。因著閩南師大邀約我擔任茶道課堂客座教授，讓我有這機緣與來自湖南安化黑茶的女孩李雯相遇，她特別開車將近十小時從福州來到漳州，開啟我對黑茶的深度認識以及揭開我對黑茶的學習之路。

　　天尖、金花茯磚茶、千兩茶，是我學茶十多年，未曾真正遇過的茶，李雯來到漳州，逐一為我解開神奇的黑茶秘密。

　　「天尖」，從舌尖到心尖再到天尖，茶湯的極致滋味。「千兩茶」，茶馬互市以及茶馬古道上最重要的使者，李雯告訴我，作千兩茶必須有十個壯丁

齊心用力，使用竹篾片包覆，扎成長條型的千兩茶，神祕與神奇的工藝，吸引著我不斷筆記聆聽。

完成後的千兩茶尚須露天晾曬四十九天，日曬夜露「吸天地靈氣，收日月精華」才算大功告成，之後在自然條件催化下自行發酵。緊壓為原條千兩茶後，通常高度為一百五十公分、直徑二十公分、圓周約七十公分。在過去交通不便捷的時代，將茶葉緊壓為樹幹狀的圓柱花捲茶，便於馱在騾馬背上兩側作長途運輸。主要銷往內蒙古及黃土高原一帶，作為遊牧民族沖煮酥油茶或奶茶重要原料的「邊銷茶」。

這些貌似樹幹的物品，因重舊制一千兩（淨重三十六點二五千克）而稱作「千兩茶」，其加工技藝已列入大陸國家非物質文化遺產保護名錄。「千兩茶」是世界上最大的單體茶，也是中國黑茶家族中的「王者」。

黑茶的歷史至少可以追溯到唐朝後期的茶馬互市。唐德宗貞元年間，約西元七八五至八〇四年。據《封氏聞見錄》載：「往年回鶻入朝，大驅名馬市茶而歸」。

中國歷史上第一次出現「黑茶」兩字。明朝嘉靖三年，即西元一五二四年，明御使陳講疏奏云：「商茶低偽，悉徵黑茶……官商對分，官茶易馬，商茶給買。」據《明史·食貨志》記載：「神宗萬曆十三年，即西元一五八五年，……中茶易馬，惟漢中保寧，而湖南產茶，其直賤，商人率越境私販。」可見，當時禁止越四川境內私販湖茶。因此十六世紀末期，湖南黑茶興起。

五代毛文錫的《茶譜》記有：「渠江薄片，一斤八十枚」，又說「譚邵之間有渠江，中有茶而多毒蛇猛獸……其色如鐵，而芳香異常。」證明在唐代湖南安化已有渠江薄片生產，在當地有些名氣，而這種茶色澤為黑褐色，即典型的上等黑茶色澤。

千兩茶包裝原始獨特，外觀碩大挺拔，很具視覺震撼力。其外形色澤黑

潤油亮，湯色橙黃明亮，滋味醇厚，味中帶蓼葉、竹黃、糯米香味。存放越久，品味越佳。千百兩茶是湖南安化黑茶中的經典茶葉，據說千百兩茶保健功效十分不錯，「日曬／夜露」之特殊發酵工藝，造就了「千兩茶」獨特的品質特徵和對人體獨特的藥理功效，長期存放的「千兩茶」對腸胃調理具有藥到病除的效應。

認識李雯，深入黑茶，想像古時候無數的馬幫在道路上默默行走，悠遠的馬鈴聲，迴盪在山谷、急流和村寨上空，形成不同民族和不同文化的交融。

我喜歡黑茶的沉穩，適合在夜晚喝，茶湯中散發的淡淡沉香味，傳遞出大自然最純淨的滋味，可以安神，可以定性，瑜伽靜坐時，能引人進入最深沉的靈魂，遇見純淨的自己。

圓潤的白茶

　　這顆星球上有一種神奇的植物，它的名字叫作「茶」。茶，一不能充飢，二不能禦寒，好像沒什麼效用。可是當你著急上火的時候，一碗茶沖下去，火氣就消了；當你抓耳撓腮的時候，一碗茶沖下去，靈感就來了。由此可見，茶是有靈性的。

　　可惜庸夫俗子不懂得這個，就算懂了，也不一定能和茶結緣。因為喝茶是需要條件的。首先你得填飽肚子，其次你要擁有閒暇，假如碰上兵荒馬亂，連小命都保不住，哪還有工夫去喝茶啊！

　　這段出自於徽宗名作《大觀茶論》裡的一段序言，我將它轉換成了白話文。宋徽宗還說：自從大宋立國以後，喝茶的好時代就來了。《大觀茶論》是這樣說宋代：

> 天下好茶輩出；人民安居樂業；製茶工藝和品茶之道遠遠超過了此前
> 任何一個朝代。由於宋朝具備這些優勢，所以宋朝的茶人特別多，茶
> 風特別興盛，上至文武百官，下至平民百姓，幾乎人人都喜歡喝茶。
> 不光喝茶，宋朝還流行鬥茶，幾個書生湊到一塊兒，拎起茶壺就比
> 賽，比賽誰的茶湯最香醇，誰的茶具最精緻，誰的手藝最高超。一個

人如果不喝茶，一個家庭如果不藏茶，簡直都不好意思出門了。

翻看宋朝人留下來的筆記、日記、書信、詩詞、話本、戲曲，宋朝人過日子，無論是消愁解悶，還是拜訪親友，無論是起房蓋屋，還是談婚論嫁，都離不開茶，以至於老百姓把素菜館叫作「素分茶」，將小費稱為「茶湯錢」，管日常飲食叫「茶飯」，並給飯店服務生取了一個相當氣派的名字：茶飯量酒博士。

宋朝喝茶，超講究，從徽宗的書中提到茶葉採收期僅驚蟄前後十天半月，只能用指甲掐下「一心」嫩芽，旁邊「一葉」都不要，宋朝茶具竟被加官晉爵，個個以官位命名，極品宋茶比黃金還貴，有錢也喝不到，惠山泉、竹瀝水，好水才能配好茶。

徽宗《大觀茶論》：「茗有浡，飲之宜人，雖多不為過也。」什麼意思呢？就是說好的茶湯能產生一層厚厚的泡沫，喝下去對身體有好處，即使喝得很多，也有益而無害。

白茶，六大茶類之一。指一種採摘後，不經殺青或揉捻，只經過曬或文火乾燥後加工的茶，一般地區不多見。白茶具有外形芽毫完整，滿身披毫，毫香清鮮，湯色黃綠清澈，滋味清淡回甘的品質特點。因其成品茶多為芽頭，滿披白毫，如銀似雪而得名。

白茶，素為茶中珍品，歷史悠久，其清雅芳名的出現，迄今已有八百八十餘年了。白茶的名字最早出現在唐朝陸羽的《茶經》「七之事」中，其記載：「永嘉縣東三百里有白茶山。」

《大觀茶論》說的白茶，是早期產於北苑御焙茶山上的野生白茶。西元一一一五年，關棣縣向宋徽宗進貢茶銀針，「喜動龍顏，獲賜年號，遂改縣名關棣為政和」。徽宗愛白茶，將自己的年號「政和」送給白茶的產地，足見白茶的迷人。

我喜歡白茶的純淨，與喜歡白色或許有關聯，月白中遇見純淨，是習茶過程最美好的茶日子。

　羅文玲・茶文化筆記

手中那缽「碎銀子」

　　時序都已經過了白露，幾位大陸籍的博士生陸續返臺了，回到臺灣後，在防疫旅館隔離十四天，之後再居家自主管理七天，方能正常到校上課，這樣前前後後折騰就要耗費將近一個月，我想起二〇一九年那一年，每個月去一趟廈門講學，幾天前訂機票，搭乘週五晚上七點半的松山飛廈門的飛機，航行一小時就可以抵達廈門，週六到週一講課，週二再從容返臺，繼續週二回到學校正常上課，到大陸是很容易輕鬆的事，但是二〇二〇年以來，往來大陸成為重重的艱難之路，去與返臺都必須隔離十四天，一去一反正好一個月的隔離，加上新聞報導依然顯現日日攀升的數字，因為新冠肺炎全球死亡的人數早已經超過數百萬，死亡與我們的距離，似乎只有相隔一個口罩的距離，不知道何時會染上肺炎，權力與財富都無法抵擋這看不見的病毒。

　　對生命無常的思考，讓我想著「如果今天是我生命的最後一天，我還會想去做我今天要去做的事嗎？」每當我心裡的答案是「不」時，我知道自己需要做出改變了。

　　微涼的日子，我沖泡從雲南大理古城帶回的「碎銀子」，這是二〇二〇年一月總統大選後與孩子們一起去雲南十天茶馬古道旅行發現的極品好茶，最好的日子，無閒事掛心頭，杯裡有茶！

對愛茶人來說，最重視的往往不在於茶有多大的名望或者是多麼大的品牌，而在於一杯能喝在嘴裡舒暢的茶。在雲南旅行時盛行的說法是：

寧喝一斤碎銀子，
不喝十斤普洱茶。

「碎銀子」為何物？碎銀子是一種高質量的普洱茶古樹熟茶，選用西雙版納古茶區百年以上的春茶芽葉，是普洱熟茶中的高端臻品。在古代茶馬古道上能夠替代銀兩作交易用，又因外形精緻小巧酷似散碎銀兩，故名「碎銀子」、「茶黃金」。其發酵比一般熟普洱更為充沛透澈，將這些結塊的普洱茶獨自拿出來收藏，跟著時間的推移，就形成了質地愈加密實的茶塊。還有人美其名曰「茶化石」。

那這些「碎銀子」跟老茶頭不就是一回事嗎？「碎銀子」其實就是老茶頭。不過卻是普洱茶中高品質的老茶頭熟茶。熟茶塊再精密加工，就成了碎銀子，可謂是茶頭中的經典！香氣十分足，回甘快而耐久，耐泡程度高，能夠泡三十泡以上，進口，濃濃的米湯香。

普洱茶是有生命的，它在天然空氣中呼吸，在空氣中繼續發酵，寄存越久、茶香越醇，跟著時刻的延伸，質量愈佳。在閱歷了歲月的塵封和命運的滄桑後，變得深思遠慮。香氣純正，滋味渾厚、糯香光滑、湯色紅明透亮，葉底紅褐色或褐色，優雅美麗的茶品啊！

喝杯好茶，能夠趕走負能量，帶來一身輕鬆。面對充滿「災難」的歲月，「災難」有時攸關大時代人類集體意識的蛻變，若從果報去思索為什麼事件的發生不如我願，進而去修正生命深層記憶中的編碼程式，這才是此生面對因果律事故的應對方式。經歷「生死」關，可以激發許多生命最底層的思考，走過極痛的病痛與恐懼，才會更加珍惜平安與日常。

賈伯斯傳記中提到：「我曾在十七歲時讀過這麼一句名言：『如果你把每一天當成自己人生的最後一天來過，你才能夠明白人生的真諦』，這句話令我印象深刻，此後的三十三年來，我每天早上都會對著鏡子自問：『如果今天是我生命的最後一天，我還會想去做我今天要去做的事嗎？』，每當我心裡的答案是『不』時，我知道自己需要做出改變了。」

　　歷經身心的考驗，在重大的天災人禍下倖存下來，會有一種撿回一條命的感覺，甚至，有幸經驗生死關的最大的禮物就是「能活著，就是老天給我們最大的恩典」。在事故面前，人的生命真的很脆弱，從生到死，只需要一秒鐘，陰陽永隔，咫尺天涯的悲劇有時就是一剎那。

　　常言「死生有命，富貴在天」。在集體意外事故面前，我們原來這麼弱小。生離死別，對於任何人而言，都是人生不可承受之重，生死面前，才能真正理解，人生起落無常才是正常。生命的真相，從來不是確定的，而是充滿各種風險。

　　生命旅程就是一趟火車之旅，你我在不同的月臺上車，卻都通向同一個歸途，甚至有的人還沒看夠車外的風景，就提早下車離場。無風無浪的日子裡，我們總以為不幸離我們很遙遠。只有在親歷意外災害後，我們才會知道，其實，人生的每一個瞬間，都有一百萬種可能。

　　前陣子大陸有則新聞，飯店坍塌。本該是一場歡歡喜喜、熱熱鬧鬧的生日慶宴，可誰也想不到，偏偏竟然出事了。好好的喜事變成了喪事，許多遇難者都是來賀壽的人。有人曾統計，非正常死亡人數平均每天有上萬人。

　　我們以為每天風平浪靜，其實只是倖存者的偏差。醫療事故、交通事故、突發疾病、自然災害……我們的生活其實無時無刻不暴露在意外和風險之中。

　　這個世界的真相就是：並不是每個人，都能沒災沒難地過完這一生。

　　意外比明天先來的時候，我們只有無奈與接受。

二〇二〇年初至今，全球陷入新冠肺炎的危機當中，我們最大的目標就是：「活著」。躲過新冠病毒的侵襲，躲過經濟下滑的風險，躲過失業降薪的命運，能有一份穩定的工作，能和家人開心的在一起，能平安地度過這一年，是一種莫大的福氣。許多公司倒閉了，數百萬人幾個月放無薪假，不知道自己應該怎麼辦，看著家中需要撫育的孩子及年邁的長輩，會憂心忡忡無法安心的過日子，今年的大環境事故頻繁，無論是誰，都曾經或正在經歷各自的人生至暗時刻，那是一條漫長、黝黑、陰冷、令人絕望的隧道。人這一生，總有被現實打耳光的時刻，多少人表面光鮮亮麗，其實內心千瘡百孔。

　　對於千千萬萬普通人而言，生活是一本算不清的帳，能瞭解的永遠只有自己的喜怒哀樂。接受生活的殘缺，接納自己的無能為力，不斷調適自己，降低期望值，坦然面對命運給予自己的苦澀，這是每個人的必修課。

　　外面的風雨我們無法操控，作家白先勇說：「擁有的從來都是僥倖，無常才是人生的常態，所有的成熟都是從失去開始的。」時光是一條永遠不會倒流的河。我們總以為來日方長，日子頗多，日子可以慢慢過，卻不知道，像今年的時運，是誰都「無法想像」的嚴重啊，這就是生命中的一部分──「無常」。

　　人生並不像電影，需要激烈震撼的畫面、驚險誇張的動作、震耳欲聾的音效，它可以不動聲色地在每一天發生在我們的眼前。或許每個人的心裡，有多麼長的一個此生要完成的清單，這些清單裡寫著多少美好的事，可是，它們總是被推遲、被擱置。有些人、有些事，一旦錯過，真的便是永遠。我們永遠不知道，明天是否還有機會表達。

　　凡事不要等以後，更別奢求重來，好好珍惜當下的每一天，

　　假如──

今天是你人生的最後一天，

今天你會想做什麼？

我珍惜每一次可以好好泡一缽茶的日子，如同碎銀子一般，回甘。

一片樹葉落在茶盞裡

好多年前從日本京都帶回黑色茶盞，一直擱在櫃子裡，近日拿出來喝茶，仔細端詳，杯盞底部有一片類似菩提葉，茶碗裡裝進茶湯，端起茶盞在茶湯裡彷彿葉子也可以緩緩浮上來，鮮活靈動，小滿之後幾次用這個杯盞喝茶，儼然那片樹葉與心可以對話，很有意思。

茶盞中的木葉呈金黃色和褐色。注入茶水，葉子彷彿活過來一般靈動，飄蕩在水中，若沉若浮，意境悠遠，在悠悠蕩蕩的湯水中，連茶水也分外靈動起來。

一片真實的樹葉，放置於盞中煅燒成灰。看似簡單的燒製方法，經過窯變後，卻可以帶給人不一樣的驚喜，這就是木葉盞的特殊。

通過木葉盞，我觀察的是一片樹葉，杯底的葉子以及茶盞的啟示。

斗笠形茶盞，通體施黑釉，口沿鑲扣銅邊，內底一點凸起，內壁貼飾枯葉紋，葉紋褐黃、帶藍白條縷斑紋。啜茶時枯葉若隱若現，別具情趣。這類木葉紋，應為桑葉紋，與江西百丈寺的禪院茶禮流行有關，《百丈清規》〈赴茶湯〉內不少條文中均提及茶在寺院的使用方式、作用和意義，此亦與南宋江西派詩人陳與義「柏樹解說法，桑葉能通禪」禪茶文化美學相關。

桑葉天目盞，一片葉子留下的痕跡如此深刻，很難想像那脆弱的葉子如

何扛過高溫的煅燒，將自己的生命在烈火中化為永恆，刻骨銘心。一片留下永恒生命的葉子，成就了木葉天目盞，千姿百態中富有禪意，「葉子像是舞動著的生命的精靈」。

想到繪本《一片葉子落下來》，這是李奧‧巴斯卡力唯一的繪本，巧妙地探討了生命與死亡的意義。故事中以一片葉子的一生來象徵人從年輕到年老，最後死亡的生命歷程。李奧在創作時，並沒有設定這是一本童書，雖然在書的一開頭寫了「獻給所有曾經歷生離死別的孩子，與不知該如何解釋生死的大人」，但他覺得不論大人或小孩都能從故事中獲得啟發與感動。內容敘述葉子弗瑞迪與它的葉子同伴，隨著季節變換，從青綠到枯黃，最終與冬天的雪花一同落下的歷程。

坦然接受生死的變化，就如同四季的變化。悲傷是不可避免的，但「悲傷是人性的表現，也代表了我們有能力去愛。經歷悲傷之後，我們才能再次完整。悲傷不是浪費生命，而是邁向未來的途徑。」

世界上沒有兩片一模一樣的天然樹葉，木葉那樸實無華的沉穩、天然去雕飾的杯盞，讓我也進行一場心靈洗禮。

佛家常說，一花一世界，一葉一菩提。無論是花還是葉，總有發芽的時候，生長的時候，也有落下的時候。人亦如此，總有生的時候也有死去的時候，生長總是讓人欣喜而消亡又是人最大的無奈。但在美的世界裡，消亡的悲劇有時竟可以達到美之最高境界，無論是葬花的黛玉還是茶盞裡枯萎的木葉，我們對於逝去的惋惜恰好成就了美的情懷。只有對生命流逝的理解多一些深刻，才能對生命的存在更懷感激。

在這本繪本裡敘述了一個美好的故事。在美國的一個畫家村，蘇西和喬安都是插畫家，她們合租一間頂樓當畫室，樓下住了一位生活窮困的老畫家，一直想畫出一幅好作品，但畫布和顏料都蒙上了一層灰，卻始終找不到好的題材。冬天剛到，身體瘦弱的喬安不幸感染了肺炎，躺在床上不停的

咳，她張著大大的眼睛望著窗外，發現不遠處有一株常春藤，張開掌狀的、墨綠色的葉子，緊緊的貼著一面磚牆。冷風中，葉子穿過層層薄霧，一片片的飄落，喬安望著窗外感傷的說：「當最後一片葉子掉下來的時候，我的生命也將結束了。」蘇西強忍著淚水，不斷的鼓舞喬安。但她實在想不出來，還有什麼辦法能幫助喬安度過難關。蘇西需要靠作畫來賺錢過生活，請老畫家當模特兒時，談起喬安的病情，兩人都十分擔心。老畫家坐在椅子上一語不發，不久，臉上出現少見的光彩，好像是做了一個重大的決定。風雨來臨那幾天，狂風在窗外呼呼的吹。喬安臉色蒼白，有氣無力的說：「最後一片葉子一定會掉下來的！」蘇西緊緊握著喬安的手，整晚陪伴在她身旁。第二天早上，風雨停了，蘇西一打開窗戶，驚喜的叫著：「喬安，妳看！常春藤上還留著最後一片葉子呢！」那片葉子高高的掛在藤上，那麼翠綠，又那麼有活力，喬安的臉上慢慢有了生氣。在蘇西細心的照顧下，喬安的身體一天天好起來。這天，喬安看見房東叫人把老畫家的破爛家具搬走，準備把房間租給別人，才知道老畫家得了急性肺炎，幾天前已經去世了。「窗外，最後一片葉子，為什麼沒有掉落，妳知道原因嗎？」蘇西難過的對喬安說：「是老畫家冒著風雨，爬上梯子，一筆一畫為妳畫上去的，那是他最精彩的一幅畫作……」蘇西的話還沒有說完，喬安早已淚流滿面。

佛洛依德說：「所有治療中，『希望』占有相當重要的地位」。

樹葉象徵綠色的生命，象徵希望，樹葉更象徵奉獻——所謂綠葉襯紅花，曾經走過世界許多國家的高山、海洋，大自然的鬼斧神工在親身經驗過後，會讓人學會更謙虛地看待自己，同時熱愛生命。

端起這木葉盞，靜居望風息心山房，想起電影《心靈印記》中的聖者所言：

當我逛遍全世界回到家裡，才發現，奇蹟就在我家花園一片葉子上的
露珠裡。

如斯滿足與感恩。

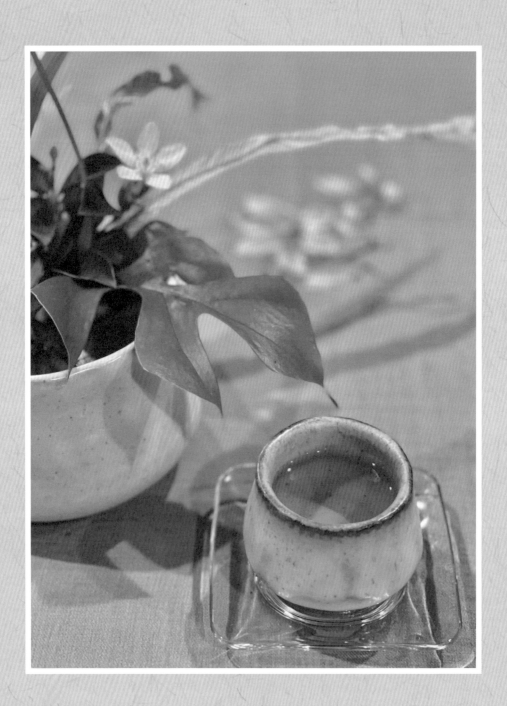

卷二│茶的行色

蓋碗是人在天地間舒展清香

蓋碗是一種上有蓋、下有托、中有碗的茶具。

有人將蓋碗又稱「三才杯」，蓋指天，托是地，碗為人，暗含「天地人和」之意。清朝雍正年間，盛行使用蓋碗。

魯迅先生在〈喝茶〉一文中寫道：「喝好茶，是要用蓋碗的。於是用蓋碗。果然，泡了之後，色清而味甘，微香而小苦，確是好茶葉。」在眾多的碗、盞、壺、杯之中，魯迅先生為什麼單單讚賞蓋碗呢？其中，自有他的道理。

「蓋碗」原本是「個人」、「單次」使用的茶器，「沖泡」與「飲用」功能合二為一，也就是將茶葉放入碗中，動搖可沖泡如「壺」，靜置可飲用如「杯」。用來沖泡茶葉的蓋碗，先沖水泡茶，茶泡好後可以分飲，分置在不同的杯盞；也可一人一套，當作茶杯直接飲用。分合兩相宜。將「蓋碗」作為「茶壺」使用，自有其方便之處，如掀開蓋子，看得到茶湯，易於掌握濃度；可以直接欣賞泡開後茶葉的伸展樣貌，去渣清洗比壺來得俐落。蓋碗因而演變成了「沖泡器」，搭配盅、杯，又成了另一種形式的茶器組合。

製作蓋碗的材質有瓷、紫砂、玻璃等，瓷蓋碗有各種花色可以變換，為數最多。深諳茶道的人都知道，品茗特別講究色、香、味。以壺泡茶，不利

於察色、觀形，亦不利於茶湯濃淡的調節。以杯泡茶，杯形茶具呈直桶狀，茶泡在杯中嫩葉細芽全被滾燙的沸水燜熟了，缺少品茗的雅趣。

北方盛行的大壺泡茶，茶溫容易冷卻，茶香容易散失，不耐喝且失趣味。而且，茶泡久了，品質也會下降。所以，無論從品茗鑑賞，或是從養生保健角度來看，用杯、壺泡茶，顯然有些不足哩！

蓋碗，碗在其中，上有蓋，下有托（有船），造型獨特，製作精巧。

茶碗上大下小，蓋可入碗內，茶船做底承托。喝茶時蓋不易滑落，有茶船為托又免燙手之苦，端妥茶船就可穩定重心，喝茶時又不必揭去蓋子，只需半張半合，茶葉既不滑入口中，茶湯又可徐徐沁出，甚是愜意，避免了壺堵杯吐之煩。

蓋碗茶的茶蓋放在碗內，若要茶湯濃些，可用茶蓋在水面輕輕滑一滑，使整碗茶水上下翻轉，輕滑則淡，重刮則濃，這樣的妙處讓每一口茶都有自己獨特的香氣。

用蓋碗品茶，杯蓋、杯身、杯托三者不應分開使用，讓人能夠稟受天地之氣，散發自己。品飲時，揭開碗蓋，先嗅蓋香，再聞茶香，享受這層次之美。接著，手拿碗蓋撩撥漂浮在茶湯中的茶葉、浮沫，再飲用。靜置短短一節時間，也可以再拿碗蓋，輕輕撩撥，飲取自己喜歡的濃淡情味，彷彿四季的色彩在嘴中、鼻端，自在變換。

茶在天地間自在散發清香，就像你在我心中那模樣。

又見一炊煙

　　媽媽的一雙巧手，能做出好多美味的食物，紅豆糕、蘿蔔糕、粽子、桂圓米糕、南瓜饅頭，我喜歡媽媽做出的任何一種米食，道道地地的滋味，拌入自己耕種的有機菜園採收的蘿蔔，天然不加任何人工肥料的南瓜，來自三義山上不受污染的雨水與陽光滋潤的蔬果。

　　逢年過節的時候，媽媽將菜園採收回來的蘿蔔削皮刨成絲，加入米磨成的漿，然後用燒木材的大灶去蒸，那相思樹燃燒傳送的木頭香，和著紅豆年糕以及蘿蔔的食物香，濃濃的童年幸福滋味，就這樣隨著裊裊炊煙飄揚在山中。那些即將遺落童年時期的木材香與炊煙儼然全都回來了，溫暖的不僅僅是我的胃，也喚醒點點滴滴純真的歲月。

　　三義，其實就是三叉河。

　　小時候，住在三義街上河流旁，屋子後面有一座大大的柴房，洗澡用的熱水、蒸年糕的大灶，都是用木頭燒的。放學回家遠遠的就可以聞到木頭的香氣，我的嗅覺所聞是濃濃的木頭香，視覺所見是炊煙裊裊的畫面，總是阿嬤在燒著柴火，阿公在旁邊劈柴備用，他們總是整整齊齊地將木材堆疊好。

　　常常書包還沒歸位放好，阿嬤就扯開喉嚨呼喊我們幾個小孩去洗澡，阿公知道我們喜歡玩，總是縱容我們先到屋後的小河流中玩耍或是到家裡對面

的天主堂盪鞦韆，再回來洗澡。小孩子，總是貪玩的讓阿嬤追著跑，喊著「去洗澡啦！」這樣的光景一直延續到我小學畢業，慢慢地因為天然氣瓦斯的便利，瓦斯爐與熱水器取代了炊煙裊裊與木頭香氣。

　　直到最近，三義山上再次建了一口大灶，爸爸將山上隨處可得的相思木用最原始的方式劈開，失落好久的柴房整整齊齊重現江湖，爸爸揮汗如雨地用斧頭劈開木頭，那畫面真是力與美結合的勇者形象，準確且力道適中的劈開大塊的木頭，爸爸說這些木頭還要在陽光下去除濕氣，讓它乾燥之後再搬至倉庫堆疊，我覺得爸爸劈柴的身姿真是世界上最神勇的模樣，有如三十多歲的英挺臂力與腰力，完全不覺得他已經四捨五入可以七十了。

　　當這些相思木送進大灶，用爸爸的薪柴燃燒的能量蒸煮媽媽手工製作的蘿蔔糕、紅豆糕、南瓜饅頭或是粽子，有一種獨特的純淨，獨特的自然風味，儼然天地之間的香氣迴盪在整座山中，滌盪了塵俗的塵與俗，也讓城市中的紛擾自動退散。

　　時代的進步讓所有的事情都加快速度，食物放進微波爐只需幾分鐘就可以由生轉熟，即時解決飢腸轆轆的窘境；思念傳送，只需幾秒之間，透過手機的Line、WeChat，可以即刻傳送地球各個角落。「快速」似乎帶來好多方便，但是回到童年的劈柴燒火，用純淨自然的方式烹煮的食物，卻溫潤且厚實的傳送了最深沉的情感呀！看見屋頂所飄出的裊裊炊煙，似乎所有的冰霜雨雪都可以隨之煙消雲散，一切都可以隨風而逝了！

　　這時，我正在山房的茶桌旁準備泡茶，鹿谷的特等凍頂烏龍茶——「茗芽香」，是不是也在期待屬於它自己的紅泥小火爐？

杯底蘭花香

選舉落幕，屋外響起稀稀落落的鞭炮聲，讓暖冬也洋溢著不同的氣息。
我沏上一壺武夷岩茶「奇蘭」，讓舌尖與喉頭，沉浸在淡雅蘭花香氣裡。

誰說的，無味之味乃至味，生命的終極意義就是一個淡字，喝茶讓人沉
靜下來，品味淡之味。

淡是經歷萬有之後的無，如清潭一泓，回印了天光雲影，卻也是靜靜的
氣象萬千。

無味之味，細品卻含了韻，是淡而悠長，不是寡而淡而無。

當心清淨，人是淡的，笑容是溫的，心是清的，眼裡的世界是明朗的。
這樣的日子即是好日。

武夷奇蘭（Wuyi Chelan Tea）屬於烏龍茶，是福建特產茶葉。我上網查
閱茶學百科，書上說武夷奇蘭的品質特點：

色澤：褐綠稍帶暗紅
湯色：深黃或橙黃
香氣：馥郁持久，有蘭花香
滋味：醇厚回甘

「奇蘭」具有得天獨厚的自然條件，生長在岩壁溝壑爛石礫壤中，風化的礫壤具有豐富的礦物質供茶樹吸收，滋養了茶。

奇蘭，外形緊結扎實，湯色如秋日雲天一樣清亮，蘭花香氣郁而綿長，滋味醇而滑爽。

幾天前收到來自武夷山的這品茶，我試了這品新茶，掌握好水溫、潤茶時間，用通透明亮的玻璃杯觀察茶湯顏色，猶如要登臺演出般的神聖演練，每次品嚐，每天叨念，要沏好這品幽蘭岩茶，「許我一心留異香」，虔誠奉上一壺專屬於風雲際會的香氣與茶湯！

初遇鋒芒似未藏，相知回味竟無常。

任他八面終平淡，許我一心留異香。

<div align="right">——若庵〈題武夷奇蘭〉</div>

上天賜予這豐富、深邃而多元的岩茶世界，通過了千年的淬鍊，「許我一心留異香」，是的，沏茶，真摯的選水、試溫、品味，讓茶中淡淡的君子之香，若有似無，似濃猶淡，猶顯若隱，迴旋在唇間與舌尖、舌尖與心間，這是岩茶的韻味與風度！

淡淡的茶香中，外面的紛擾與喧嘩，電視中高分貝的藍綠是非已然遠離，我關閉視覺的紛擾，阻斷聽覺的批判，只讓舌底與蘭花香氣相摩挲。

喝了岩茶，我單純讓自己的腳尖穩穩地走上草悟道，滿地落葉，沙沙，那聲音與我的腳步同聲相求著。

茶香中，延展原本就在心裡的念想，鋪成自己想要的幸福。

自我的完成，雖然看起來虛無縹緲，卻是實實在在推動人生的力量，彷彿那氤氳茶煙——茶煙縹緲中君子動人的力量！

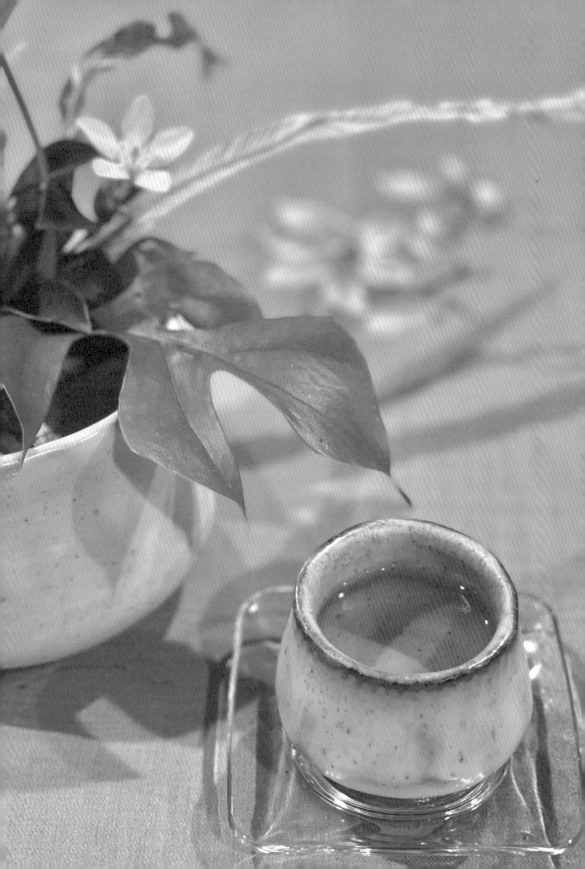

茶之心，究竟是什麼樣的心？

　　寒風凜冽中，第一次踏進臺北汐止「食養山房」的茶室，目之所遇，淡黃，耳之所聞，流水與風聲，嗅覺相遇的是檜木與檀香，都讓心完全寂靜下來。

　　山林之間，有此秘境，昏黃的燈光，香氛蠟燭，淡淡的香，木質的地板與簡潔的布置，總讓我想起日本式的老房子，還有遠遠的記憶，茶境的素雅與寧靜，讓我眼淚隨之泛流，這裡怎麼來得這麼遲，又是這麼剛好，為我心中的「望風息心山房」注入好多的想法。

　　這樣的氛圍讓我有種時空錯置的感覺，完全隔離紛擾的都會，切開了塵俗與喧囂，我進入一趟茶心的冥想與靜默中。

　　想起陸羽《茶經》中的話：「茶之為用，味至寒，為飲，最宜精行儉德之人。」

　　飲茶的過程，最初滿足物質享受，終究要上升到道德修養的精神境界。道家講道德，佛家講功德，儒家講品德，茶道的要旨在於以茶修德。

　　千百年來，無數的茶人和飲茶者，用各種不同的方式來泡茶、飲茶、品茶、悟茶。在茶香的滋潤下，在茶的甘苦回味中，茶人的儉約、簡樸都得到凝練和昇華。以茶修身，茶人的精神文化追求究竟。

食養山房穿著紅色茶服的茶人，為我們執壺，平日都是我為別人執壺，此刻有專屬的茶人執壺，是幸福的，感動的。

凍頂烏龍茶專家浚騰讓茶人為我們推薦茶品，茶人拿出「魚池烏龍茶」，我們三人沉默相視而笑，我不知道浚騰怎麼想，但是我靜靜的感受茶在我的舌尖與喉嚨流過，心中卻有著一些失望，這茶真的太平常了，相對於雲水間平日待客的上等好茶，等級差別很大，我默不作聲，只因為我沉浸在食養山房的氛圍，感受一種風韻與素雅，在屋子裡流動的感覺，勝過茶湯的滋味，我不想說話，只想靜靜地讓心沉靜，想我的山房建構及茶道構想。

茶，有其面容，有其肌骨，還有心與靈魂！

在食養山房，因為氛圍與情境，有茶房的容顏，肌骨的厚度也足夠，但是茶之心，茶人的心，或許因為一起同行者的相同磁場，不喧譁的同在靜室裡喝茶而安定，又或許因為，早經更純淨的好茶洗浴過心靈，面對茶都有一份虔敬的心，這樣的茶之心，不譁眾取寵的茶人，是不容易的罷！

茶人為我們續上第二品茶，「古樹普洱茶」，香甘與醇和中，貫穿其中的是苦味和澀感。懂茶知茶者，必定細啜慢品，品其苦澀中的回甘，正因為茶的苦澀，所以能延伸到茶的清和、溫潤。我很期待茶人多介紹古樹普洱的特色，靜默一個多小時的我開口問了問題，古樹普洱的沖泡，我素知應該是溫度要高，但是茶人或許也不擅長普洱泡法，因便取水，那古奧之美也就飄離古樹耳邊那無盡的雲海中去了！

也罷，此行之意，本在體會山房的氛圍與情境，茶的心靈似乎才是我更想體悟的。

茶，入口苦澀，澀後回甘，馥藏肺腑，醇厚綿長，細細品味著這先苦後甘的濃茶，宛如領略著自己人生的苦澀與艱辛，真是別有一番苦味在舌頭，別有一般甘味在心頭。

想到人一生的過程就如三杯茶，第一杯是苦澀的，第二杯是甘爽的，第

三杯就歸於平淡了。品茶何嘗不是一種人格的鍛造，心性修煉與涵養的過程！

　　離開食養山房，我記下了回家的路，浚騰還特別帶我們上五指山看臺北市的夜景，我第一次看見大臺北的夜景，想著剛剛體悟的茶之心，從苦澀歸於平淡，從繁華的臺北歸於三義的平淡，歸於而後皈依，「望風息心」，山房的樣子也朗朗在心了！

在月白中，遇見純淨

　　白色可以征服一切顏色，當紅、橙、黃、綠、藍、靛、紫這些多元色彩，放在轉盤上快速旋轉就融而為白色。

　　用淡然、自然的方式去呈現生命的美好，文學、喝茶、舞蹈、歌唱或者瑜伽的連結，當這些形式與人的情意融合在一起，是令人動容的。

　　如何展現《月白風清》禪詩的美好意境？月色純淨如何，抽象的意境如何，構思禪詩集的新書藝術展演，思維如何呈現的過程中，聯想到許多畫面，如五月桐花白雪的飄落，如初夏夜螢火蟲點點星光，或是品一杯武夷岩茶，都是極盡風雅寧靜的畫面。

　　對喜歡文學與心靈探索者而言，讀一首好詩的樂趣，無法用文字傳遞的，而一次可以品讀許多動人的好詩，這可是修了幾世幾劫的福氣呀！好詩的感動，無法用文字傳遞其中深意，必須要用心靈去感覺，我想瑜伽頌缽、品茶，也許會是傳遞禪詩的好方式。

　　《瑜伽經》上說，感動的人或事，要用心靈感受，靜下來，用呼吸帶動著自己的思緒慢慢靠近心靈，然後用心，緩緩發送感謝的意念從「心輪」虔敬送給對方，對方會感知。在瑜伽中延伸肢體時，打破了時間的限制，劃開了空間的拘圍，可以隨時在呼吸流動中思維著詩句中傳遞的溫度。

月白風清藝術饗宴，先安排柔柔與好友葳婷用古箏與琵琶演奏《彝族舞曲》，這首曲子是王惠然創作於一九六〇年的琵琶獨奏曲，取材於雲南彝族《海菜腔》、《煙盒舞》。樂曲以優美抒情的旋律、奔放的節奏，生動地描繪了彝族山寨迷人的月色風光，男女青年們熱情舞蹈的歡樂場面。作為月白風清的迎賓曲，可以瞬間融化塵勞，安頓下身心。

因為相信，那相知相契的深厚情意，可以穿越藩籬，無所不在！凝視茶湯，透過一杯茶，傳遞著深深的情意與祝福，這將是禪詩的另一種能量傳遞，請託茶道專家阿利老師優雅的帶領，我們隨著她的引導，進入喝茶的禪意中，一如大自然順應四季節氣變化，感覺花開了，綠葉綠了，雪融了，風動了，流水歌唱了，一切都是任運自然，愉悅自在。

用表演的方式呈現〈河邊那棵樹〉，通過瑜伽引導師靜宜的帶領，我們都化作一棵樹，想像自己的腳跟就是樹根，穩穩地站立在大地上，向下扎根，閉上雙眼想像自己的手與身體如枝葉，可以向外伸延向上伸展，這時優美的聲音讀誦詩句：

河邊那棵樹

對落葉說：

你可以鏗鏘一聲告別我的昨天

卻不能隨意

飄離我的視線

你可以隨意飄離

我的視線

卻一步也無法邁出我

日日夜夜的思念

這樣的伸延，身體自在了，心也自在了，隨著美好的詩篇，我們一起體會禪的自在。

　　頌缽的沉穩、頌缽的回音，配上蕭蕭老師的朗誦，我直覺想到妙音觀世音，梵音海潮音，勝彼世間音，菩薩如清涼月，月到天心，月圓或不圓，都來自人圓，更是來自於心中圓通自在的思維與不執著，在聲音中，真正放下了所有的矜持與壓力。

　　　一直深信有魅力、有內涵的文化自然會流傳下去，真正的美，會與純淨的詩歌世界，融為一體。聽到內心深處的真實聲音，一切的美來自至純至善呀。

　　茶香、詩歌都是如此，謝謝詩人的純淨，化作翩翩詩篇，融化心靈。

　　悠揚的琵琶與古箏，清幽的武夷岩韻茶香，把我們帶向山澗古樹邊的頌缽迴旋，所有美好的能量匯聚，恰恰好才能真正彰顯《月白風清》禪詩的悠遠純淨！

東方美人，留住南半球的陽光

　　這些年喜歡喝的茶品，從早期的東方美人茶，到日月潭紅玉，近年，特別喜歡豐富多元的武夷岩茶，還有純淨的白茶，會因為茶席中來訪的朋友選擇適合的茶品。

　　選擇，成為茶席中的一種觀心練習。

　　有一年冬天，接待南半球祕魯的副總統，那是明道大學開悟大樓「雲水間」啟用後，第一次接待重要的賓客，從茶櫃幾百罐茶葉中，選擇了臺灣凍頂烏龍茶、阿里山珠露、東方美人，以及武夷岩茶大紅袍，茶席特別請書法家李憲專書寫，在十一月的冬日裡，用臺灣紅的茶席，席上的幾個字是蕭蕭老師的詩句「轉彎的地方要有茶在舌底的記憶」，用心地在每一個細節，以迎接遠方的貴賓。

　　執壺的過程中，一一地沏上各類好茶，水溫，茶葉的個性，自以為應該有掌握好，心中想著他們應該會喜歡極品的武夷大紅袍，因為那是茶櫃中最貴的茶。反倒是東方美人，是開封只剩下半包的茶，當時心中一直猶豫要拿出來嗎？只因為這種受過傷的茶，外觀、模樣以及滋味讓我有些惶惑的。

　　不意，在茶席中，甚至於離開雲水間之後，貴賓念念不忘，不斷稱讚的是「受傷的茶──東方美人」，客人離開明道，到了臺中五星級「長榮挂冠

晚宴，半夜仍請託國際長給我電話，送他們那些只剩半罐的東方美人，那樣的蜜香，溫柔的茶滋味，讓他們在心中、舌底久久無法忘懷。

這是我第一次送給朋友半罐不完整的茶葉，送禮的對象還是遠方南半球祕魯的至尊貴客，自以為不禮貌的半罐茶葉，卻是他們視若珍寶的禮物啊！

想起一則禪宗的有名故事，「喫茶去」，無分別心、無成見的喝茶心，可以呼應祕魯副總統東方美人的半罐茶葉。

唐代的趙州從諗禪師，當時向他求教的人絡繹不絕。有一天，從外地來了兩個僧人，慕名向他請教禪法，問他究竟什麼是禪。趙州禪師問其中一僧人：「你以前來過這裡嗎？」那人回答說：「沒來過。」趙州禪師便說：「喫茶去！」

接著他又問另一僧人：「你以前來過嗎？」這個僧人回答說自己曾經來過，趙州禪師還是對他說：「喫茶去！」

在一旁掃地的小徒弟對此十分不解，便問道：「沒來過的人你讓他去喫茶倒罷了，來過的你也讓他去喫茶，這是什麼道理啊？」

趙州禪師微微一笑，突然叫了聲小徒弟的名字，禪師悠悠然說道：「喫茶去！」

「喫茶去」，簡單的三個字，乍看之下不過就是一句極為常見的話語。「世界上沒有兩片完全相同的樹葉」，如果每個人都以執著於差異的心來衡量周遭的環境，會覺得世界中處處皆不如意，又如何能夠做到讓曾到過這裡的、沒到過這裡的僧人抑或是小徒弟都照樣「喫茶去」呢？無論是認識的還是不認識的，無論是到過的還是沒有到過的，都一視同仁，都平等待之。

茶，是心底輕輕瀉出，在方寸的天地裡婉轉顯示出自己的本心，不著美麗的裝飾而美，不需香料的薰染而韻，只透著、發散著真正的自在和空靈。

「一杯茶足以明心」，這個「心」應該是「平常心」，不強求，順任自然，用一顆平常心行茶，自在無礙之後，便自然有了一份靜心，平等的坦

然，無所疑惑的從容。

　　小小的茶杯中，片片茶葉在水中上下翻覆，滾燙的熱水讓茶葉伸展，不變的是清透的茗香，真情真性展露無遺的本性，順其自然，融於自然。

　　這一次的茶會，因為東方美人，留住了南半球的陽光！

神祕的平衡

　　習茶十多年，偶然有這樣的經驗，每當喝到一款好茶時，那種深深的滿足感，可以讓心放鬆與平靜。

　　透過茶，不但可讓個人生活緩和，個人品性提昇，氣質轉化，進而能讓周遭的氛圍改變。

　　行茶的行儀、奉茶的禮節、器物的選用，以樸實、無華、精簡為主，合乎簡易恬淡。《莊子》：「平易恬淡則憂患不能入，邪氣不能襲，故其德全而神不虧。」不沈迷於當前的事物及活動，透過茶道的學習，以道制欲，長養超然於物外的價值觀，提昇心靈境界。

　　行茶之時，至誠至敬地貫注於當下，要求身心平齊、端莊、守中、正直，由內心的「誠敬」而行於外在的「親和」。無須迎合世俗的流尚與標準。

　　器物的使用、行茶的風格，都可自己把握，只要表現人文的內涵就好。透過身體力行去體驗與創作，才能長養高度的鑑賞力與靈活應用的能力。

　　（唐）裴行儉：「士先器識而後文藝。」和諧是透過調和，把人與物、事連接起來，使人、事、物在變化中有所遵循，產生秩序，進而達致祥和、協調之美。此即所謂人人和敬互愛，相輔相成；事物相需而備，相應充實。茶道不僅重視茶文化的本體，如茶葉、茶器、品茗之開發研究，同時也重視

相關藝術的整合，如茶禮、茶花、掛畫、香賞的兼容並蓄。

日本禪者鈴木大拙說：「東方人氣質中最特殊的東西，可能就是從內而不從外把握生命的能力。」了解自己喜愛的口味，就有來自內在的動力。

泡茶三要素：水溫、茶量、時間，是動態的平衡關係，當這三個要素因緣合和時，我們的舌尖就會品到特殊美好的茶湯滋味。

我行遍世間所有的路，

逆著時光行走，

只為今生與你邂逅。

——倉央嘉措《若能在一滴眼淚中閉關》

珍惜每一杯茶湯，當下的溫度，珍惜每一次與有情人之間的抱擁。

沏一碗清淨的茶湯

　　茶道，我喜歡說它是茶與茶人之間的一種雙人華爾滋。

　　當茶人與茶相遇的瞬間，可以通過視覺與茶相遇，通過觸覺與茶碰觸，茶人可以靈敏地從感官中去覺知該如何將茶的滋味全然呈現，那是「神會」。

　　凝神專注，是茶人回歸內在能量源頭的道路，那裡是創造力綻放的起點。當茶人定靜在茶湯與茶裡，內在能量就在那裡流動。當茶人全然靜下來，他能夠觸碰到那個源頭，讓茶的能量升起，蛻變成為一種創造力。

　　據說歷史上曾有一位長慶禪師，二十多年的時間裡，潛心修行，一共坐破了七個蒲團。但是，即使如此下苦功夫禪修，依然沒有明心見性。

　　直到有一天，偶然捲起竹簾，他才忽然大悟，立即作頌：「也大差，也大差，捲起簾來見天下，有人問我解何宗，拈起拂子劈頭打。」

　　真正的禪機，不能強求，只能聽任自然，以一顆平常心視之，便自然有了一份融會、靜心、平等的坦然和從容。以靜謐的自然為禪堂，以清幽的明月為禪燈，以淡泊的心境臨近禪界，真正做到心繫一處，了悟體驗禪的妙趣，感受「當下之美」。

　　茶人與茶之間的互動，也是在當下那一瞬間，深深地凝視與專注。茶，

在小小的杯中，片片茶葉在水中上下浮動，通過攝氏一百度滾燙的沸水，讓茶葉舒展延伸，清新高雅的茗香自然綻放在空氣之中。茶人的自然，就在於以平常心順其自然，順著茶葉的特質，給它正確的溫度，正確的滋潤時間，優質的水。

因此，看似普通的茶，透過茶人的凝神專注，於是，茶有了生命，茶有了悟道見性的內涵！只是不知道是在舉杯那當時，還是離唇那一剎那？

日月滋潤的日月紅茶

　　清明時分，循著日月紅茶的香氣，來到臺灣紅茶的家鄉——南投魚池，探索如紅寶石般的臺茶十八號，感受如春蕩漾的情意！

　　紅茶是目前世界上被飲用得最多的一類茶，紅茶的英文名字「Black Tea」，用「Black」是因為相較於其他茶種，紅茶外表的顏色較深，沿用已久，反而成了慣稱。

　　紅茶是全發酵茶，「發酵」是製造紅茶的關鍵程序。採回來的鮮葉，經過萎凋、揉捻的工序後，破壞了全葉細胞組織，使葉片中所含的茶多酚接觸到酶，產生氧化。氧化作用使茶葉自然變色，同時風味也隨之轉變。當茶多酚減少了百分之九十以上時，就形成鮮豔紅潤的湯色，醇厚濃烈的滋味，茶葉的香氣也轉為濃郁的甜香，帶有花果和糖蜜的風味。

　　紅茶中，日月潭的紅玉，是我最喜歡的紅茶茶品。

　　「紅玉」，臺茶十八號，是魚池的特有茶種，由茶業改良場魚池分場以最具特色的緬甸大葉種紅茶為母樹，與臺灣野生山茶為父樹的美妙結晶。茶湯鮮紅清澈，滋味甘潤醇美，具有天然肉桂香和淡淡薄荷香，這迷人香氣即源自臺灣野生山茶，讓人品嚐後久久無法忘情，曾被紅茶專家譽為特有的「臺灣香」，是世界知名紅茶中極為獨特的品種，堪稱「世界頂級」。

茶色亮紅的紅玉，英文名字叫「RUBY」，RUBY就是紅寶石，珍貴的寶石紅。

最早記載紅茶的文獻出現在一六九七年（清康熙三十六年），郁永河所著《番境補遺》一書，指稱水沙連山區有丈高的野生樹，漢人摘採葉片焙製成茶葉。水沙連即指現今日月潭一帶；可見早在日據時代之前，魚池日月潭附近早已有原生種的茶樹及茶葉生產的經驗。

約一九二五年左右，日治時期移入印度阿薩姆大葉種茶樹，在魚池日月潭一帶試種，發現日月潭年均溫攝氏二十度，濕度夠，終年雨量多，試栽種的品質良好，茶色紅艷，味道醇厚，是日皇御用的珍品，一九二八年登上倫敦拍賣市場，打開臺灣紅茶在國際上的知名度。

紅玉的製程與茶葉香氣、滋味，和部分發酵茶類不同，用玻璃或瓷製茶具來沖泡條型全葉紅玉，最能呈現它獨特的香氣及風味。沖泡紅玉紅茶，熱水溫度約攝氏九十五度至一百度。第一泡約九十秒後倒入茶海，可以維持茶湯濃淡均勻，之後每次浸潤時間約三十秒，倒出即是佳飲。

春假期間，到日月潭老茶廠參訪，走進茶葉萎凋乾燥房間，採收後的茶葉靜靜躺在窗邊，仍然在吸收日月精華。我喜歡光線透過木窗灑進來的光明與溫度，轉身看見一則標語：「先配合地球需要的，再決定我們想要的。」感觸頗深。

善待茶葉的態度與方式，一如善待人一樣溫柔！

靜靜的跟著茶去旅行，日月潭的紅玉，傳遞的溫潤與甜蜜，就像春日的柔美，沒有酒氣，依然令人陶醉！

一方茶席

布置一張茶席，是傳遞溫暖情意最有意義的事！

不論是阿里山珠露、東方美人、紅玉或是武夷岩茶，奉上一碗清淨的茶湯，讓茶香在屋子裡流動，茶人的深深情意可以在茶席中自然流露。

記得在日本旅行時，看見許多日本茶室中都掛著「一期一會」的掛軸，「一期一會」這個詞彙最早出現在江戶德川幕府時代的井伊直弼（1815-1860）所著的《茶湯一會集》中。書中這樣寫著：「追其本源，茶事之會，唯一期一會，即使同主同客可反覆多次舉行茶事，也不能再現此時此刻之事。」

「期」指的是一生的時間，「會」指的是遇見，表達的就是每一次茶會的細節都是一生中唯一的一次體會。即便每一次都是同樣的茶人與喝茶的人，其感受也是無法重複的。因為人生無常，所以珍惜著每一個當下。在快速的現代社會，我總是珍惜當下的每一個時空，為相遇的朋友奉茶是一種自然而然的動作，一錯過，也就無可追索了。

因此，不同的時刻，茶席設計往往依循自然的法則，跟著節氣與大自然的變化而行。今天的雲不可能去複製昨天的雲，詩人這樣說，佛家也這樣說，他們說的是「無常」，沒有什麼是不變的。

茶席之外，再無道場，茶人專注在每一次的道場，因為，每一次都是唯一的一次。

日月，在一缽紅玉裡

「時間」，是重新Format記憶和事件最好的工具。

在時間裡，轉化、淨濾、沉澱、提升、擴展，重新與內在的自己連結，打開新的視角與覺知，喚醒更多內在的力量，讓情緒和想法逐漸透明清朗，讓生命的能量流動起來。

在時間裡，體悟：幸福是醞釀出來的純淨滋味。春假之後，因著身體的狀況，媽媽硬是趕著我去看老中醫，醫師規定三小時就要服一次藥，讓身體趕緊回到軌道。長輩的囑咐我一向唯命是從，看完老中醫，我來到一個遺世獨立，與日月相通的秘境，身心進行一場深度的療癒。

腦海中想起曾經讀過的一則小故事，老師父與小和尚對話，儼然如同自己在日月光中的身心靈之旅。

小和尚要出門雲遊，但日期「一推再拖」，已經過了半年，遲遲沒有動身。老師父問他：「你要出門雲遊，為什麼還不動身呢？」

小和尚憂愁地說：「我這次雲遊，一去萬里，不知要走幾萬里路，渡幾千條河，翻幾千座山，經多少場風雨，所以，我需要好好地準備準備啊。」老師父又問小和尚：「那，你的芒鞋備足了嗎？一去萬里，遠路迢迢，鞋不備足怎麼行呢？」

老師父讓寺裡的僧人，每人幫小和尚「準備」十雙芒鞋，送到禪房。不一會兒，寺裡的僧人就紛紛送鞋來了。每人十雙，上百的僧人，很快就送來了上千雙芒鞋，堆得像小山似的。

小和尚不解地說：「師父，徒兒一人外出雲遊，這麼多的東西，別說是幾萬里路，就是寸步，徒兒也移不動啊！」

老師父微笑說：「別急，準備得還不算足呢，你這一去，山萬里，水千條，走到那些河邊，沒船，又如何能到彼岸呢？一會兒，我吩咐眾人，每人給你打造一條船來。」小和尚一聽，趕緊跪下地說：「師父，徒弟知道您的用心了，明白了，『現在』，我就要上路了！」

上路遠遊，一鞋一缽足矣，東西太多，就走不動了。人生一世，不也是一次「雲遊」嗎？心裡裝的東西太多，又如何能走得遠呢？

輕囊方能致遠，淨心方能行久啊！這和師父平日叮嚀的，若不凝神專注，則生命將一無所有的深意是相同的，放這句話在心中，這一生似乎就足夠了。

「輕囊行遠，寧靜致遠」，坐在日月潭涵碧樓用午餐，喝著一缽日月紅茶，心中湧現這個故事。是的，輕囊才能行遠，我的身心逐漸卸下脂肪、廢氣、污血、雜思、贅念，在自然中，進行真正的療癒。

真正的療癒，只有在全然的愛和專注中才會發生；只有在純然的關注和淡定的接受中才會發生；只有在驅除了理性頭腦的思維，真心與真心自然相遇時才會發生。真正的療癒，只有在信任內在的智慧，用內在的智慧與愛之光，才能發生。

感恩如日月般陪伴的智慧慈悲佛菩薩，讓我看見自己，完善自己！日月潭邊，一泓綠水在我眼前開展，在我心中浮盪。我用茶缽喝著如實的日月潭紅茶，心中有如沐浴在紅寶石的輝光裡，全然信任地把自己交給宇宙，信任宇宙一如信任日月般陪伴！

日月底下，我所要做的一切，僅僅是：安住在日月光影中，如實自在做自己！

行茶時，我就是茶

　　週五的午後，辦公室總是特別安靜，我喜歡這樣安靜的午後，彷彿時間是靜止的，世界也是靜止的。

　　安靜的午後，適合用茶香定靜自己，有整整一年的時間每週有四天，武夷學院茶學專業學生蓓蓓，會來我辦公室泡茶，她從武夷山帶來的正岩區的馬頭岩肉桂、流香澗的水仙，這些茶的名字聽起來就很醉人了，沖泡後也輾轉呈現出幾道不同的滋味，蓓蓓幾番囑託不許分送「俗客」品飲，還特別在上面做了紅色標示「說不得」。

　　這品「肉桂」我珍惜，掌握好水溫、時間，用通透明亮的白色磁杯，奉呈專屬於風雲的香氣與茶湯！

　　泡這樣上等好茶，配上我從漳州帶回來專屬的素白瓷杯，專屬的心，專屬的情意，喝著武夷岩茶，不禁想到好幾次與阿利老師一起徜徉在武夷山九曲溪漂流的自在喜悅，聞到空氣中的武夷茶飄香，製茶時的滿山香氣，喝茶時的喜悅與自在。

　　喝著岩茶，更會想起武夷山，朦朧月色下，憑添了幾分幽靜的詩意。

　　讀一本好書的樂趣，和品嚐一杯好茶的喜悅，是一樣的幸福。我在純淨的茶香中，感覺所有外面的紛擾與喧嘩、是非與機運，已然遠離。行茶時，

茶是我。 關閉了視覺的馳騁，阻斷了聽覺的蜿蜒，只讓喉口與茶韻相遇，即使桌上有幾件紅色的卷宗，等待處理，內心仍是喜悅的。

　　單純讓自己的腳尖穩穩地走在開悟道上，不惶惑，隨風行。時時，珍惜行茶奉茶的時刻，珍惜為茶的專注過程，這是實實在在推進人生的力量。行茶時，我是茶。

　　變化的人生中，珍惜這樣專屬的茶香！

隨雲霧湧動的阿里山珠露

　　跟著茶旅行的日子，常會有這樣的經驗，當喝到一杯好茶時，那種深深的滿足感，可以讓心放鬆，意氣隨之平靜。

　　透過茶，生活和腳步緩和了，周遭的氛圍改變了，顏色和怡了！

　　七年前的夏天，在阿里山石棹元亨寺住了一段日子，進行七天七夜的禪七，禪修期間是禁語的，那時候山上的通訊很不方便，除了誦經、禪坐、散步、協助廚房雜務，大部分時間就是喝茶。元亨寺所在，正是阿里山珠露的茶區，阿里山鄉石棹村。

　　那段日子天天與茶相伴，專注在與珠露深度相遇，平穩的聆聽自己內在聲音！

　　幾日的山居生活，心靈澄靜，如明鏡的思維裡觀察茶的種植，凝神泡好一杯茶湯，慢慢的走著路，緩緩的讀誦《金剛經》，在茶香中，更在天寬地廣的雲霧中。

　　在阿里山的山林之中，雲霧繚繞，聽風在唱歌，聽鳥兒在歌唱，更可以聆聽心靈的呼喚，發現天地之間的美。

　　那年禪修，因為協助寺廟勞務，不小心從山坡上跌倒，骨頭整個易位，強忍著疼痛的傷，緩緩的沿著山路下降，一個人開了五小時的路程回臺中，

沿路偶爾停車，喝著保溫瓶中山上出家師父為我泡的珠露，茶的清香甘甜似乎撫慰了傷處的劇痛。

因為珠露茶香陪伴著自己穩定的行走在生命的道路，這種淳靜的感覺，讓心可以帶著腳前行。因著受傷的腳，想著能夠忍著劇烈疼痛讓骨頭回到原來的位置，似乎生命的許多事也已雲淡風輕了，覺得有一種「雲散月明誰點綴，天容海色本澄清」的澄明。

回到屋中，放下行裝，趕緊打開Gmail，想快快寫信告訴師父腳傷的事，想跟師父求得安慰，沒想到一打開信箱，跳出了師父寄來的一封信，文字是這樣的：

> 雲在青天水在瓶，是李翱的詩句，
> 雲會動（因為有風）、水能靜（因為有沙），
> 雲與水是自然的本來面目、是自性本然，所以一動一靜，
> 動與靜無所謂孰好孰不好，因為動靜皆美。
> 風與沙，則是情之所動，
> 雲因為風而動才有各種美，水因為沙而混濁而淨靜，都是本然啊！
> 雲後有風，水中有沙，去掉風沙，不成其為雲水。
> 白雪自天飄落在地，又何必羨慕雲起雲落？
> 因為白雪飄飄也是自性本然啊！他在別人心中也是至美、極美啊！
> 姓裡有風、名中有水的人，或者，
> 雪與雲、水、風、沙，都是性之本然哩！

那是為了讓我更清楚雲在青天水在瓶的深義吧！

口裡喝著珠露，眼眶裡的淚亦如連珠落下，當下覺得腳傷似乎不疼了，師父的文字已經撫慰我的傷痛，彷彿一股來自內在的力量。

那樣有力量的話語，就像一百度的熱水與茶相遇，是動態的平衡關係，舌尖品嚐隨風雲湧動的珠露，散發淡淡的異香，那帶著香氛的珠一般的露滴，滴落在心田深處，益遠益清。

茶路上相依的另一個我

珍惜著山中的寧謐和恬靜。

我在三義山上，陽光未升起，沿著山路爬升或下降，超過十公里的山路，依然可以安步當車。

清明剛過，油桐樹的枝頭萌發許多嫩綠的新芽，嫩綠的枝枒總讓人有療癒的愉悅，再過兩週，漫山飛舞的雪白油桐花，將妝點著整座山林。

去年，再去年，年年如此，漫山飛舞的雪白油桐花妝點著整座山林。

去年、年年的落花都化作春泥，今年來護花，所有的養分隨著落花，融入泥土中成為大樹的肢體。想念也是這樣的，種在泥土中，然後昂然成長，迎向藍天，隨著風傳送吧！

每一次回到山裡，我會為爸媽特別沖泡一品茶，爸爸很少讚賞我，但是每一次我擺出茶席，用潔白的蓋碗杯泡茶，爸爸就會脫口而出：「這杯茶，好香喔！勝過春水堂的耶！」即使已經到了夜晚睡前，他仍會央求我泡茶。我喜歡這樣的感覺，好茶為有情人而奉上，茶香如人，有著被賞識與疼惜的感覺。

有時候喝茶，我不僅僅是用眼耳鼻舌身去品嚐，不僅僅注重茶的香氣、茶湯的顏色，還會注意節氣的變化。有時，還要用佛家講的第七識末那識去

品，讓潛意識去探尋，內心深處記掛著喝茶人的回應。

　　用心準備茶品之時，仍會在心靈深處泛起喝茶人心底的感受，我總會這樣問：「你覺得我今天泡的茶，好喝嗎？」擔任慈濟醫院懿德媽媽的媽咪，總是慈悲地說：「我女兒泡的茶最香了！」媽媽無條件的接納，是一種極致的愛，總是鼓舞著我，越泡越有勁。媽媽的溫暖言語真的幫助我在茶道上不斷進步。

　　極致的喜歡。讀過莫言的一段話：「極致的喜歡，更像是一個自己與另一個自己在光陰裡的隔世重逢。願為對方毫無道理地盛開，會為對方無可救藥地投入，這都是極致的喜歡。」

　　品茗時，與我深情對望的是另外一個自己，一直與我相守的不是茶，而是茶路上相依的另外一個我，靈魂深處相契合的人，世界上最深的愛，來自自然而然、不造作的愛。

　　一杯茶，讓我發現了愛的源頭，茶香應該是飄散在雲水之間。在山中散步時，感覺思念是在心田裡，隨著呼吸共生共息的。思念無形無相，無香無味，卻令人輾轉反側。

　　一直很喜歡三毛寫的〈夢田〉，灰心失落，遺失了快樂的時候，彷彿一雙暖暖的手攬住肩膀，彷彿阿里山珠露暖潤著喉嚨，夢田是這樣寫的：

　　每個人心裡一畝 一畝田
　　每個人心裡一個 一個夢
　　一顆 一顆種子
　　是我心裡的 一畝田
　　用它來種什麼 用它來種什麼
　　種桃種李 種春風

心裡的那畝田，可以種桃種李種春風，更可以種思念呀！

清明時分，媽媽用紅豆餡做了菜包，媽媽素知我喜歡紅豆的滋味，我覺得紅豆就是種「思」於田中，將思念種在大地，成長結子後，製成紅豆年糕、紅豆涼糕、紅豆湯圓、紅豆餅、紅豆飯、紅豆牛奶冰、八寶粥、小羊羹……這些林林種種紅豆做成的食物，可以滋補我們的血液、可以增強我們的記憶、可以促進血液循環，更重要的是可以傳達那深深的思念。

種在心田深處的思念，可以思入風雲變化中，可以繫在春天的枝頭上，更可以鑲在白雲邊，月白風清的夜裡，隨著茶香四溢，溫潤著我的生命，你的生命。

在歲月流轉中，感知日日是好日

茶道在乎感悟，用身體去感覺茶與四季的變化。

十二月的茶學課，帶著三十多位學生一起認識白茶，我展布冬天的茶席，以暖色系列來呼應霜降時分的橘紅霜葉，逐一介紹白毫銀針、白牡丹與壽眉，介紹茶的同時，我也正式行茶，為學生沖泡茶湯。行茶過程我想到日本茶書《日日好日──茶道教我的幸福15味》改編的《日日是好日》這部茶道電影，講述女主角典子向茶道老師武田習茶，二十五年來，隨著歲月流逝，經歷學業、事業、家庭、婚姻上的劇變，經歷一趟因為習茶，身心的啟發與感悟。

電影詳細演示了儀式中的每一步驟，從學習靜坐、以標準的姿態走在榻榻米上，到最後該如何秉持著正確的儀式，沖泡出一碗能溫暖人心的好茶。在寧靜、注重禮儀的茶室之中，每一細節都不疾不徐，讓原先對於人生感到迷惘的女主角「典子」，靜下了心，跟隨著茶道老師，以不同的角度感受時間的流動，用不一樣的心境經歷春夏秋冬。

放下《日日是好日》，鼻子發酸，這本書的書封上寫著

沏茶時，重的東西要輕輕放下，輕的東西才要重重放下

習茶道之人，猶如練功的武士，動作熟練，全靠時日修煉。回想習茶以來已經有十四年了，這些年經歷身體受傷以及情感得失之間的療癒過程，因為有茶，可以安頓波濤洶湧歸於平靜，和女主角典子經歷的心境頗有會通之處，真實感受習茶帶來的靜好。

習茶有兩個階段，先是「外在的形式」，繼而是「內在的心境」。電影前半段集中習茶初期學習各種手法及禮儀的過程。認識各種茶具的名稱及作用，例如摺疊帛紗的手法，以懷紙承托菓子進食，棗、茶杓、茶碗、茶筅等各自的用法。和室的基本禮儀方面，例如打開紙門的方法，在疊蓆上移動的方式等，外在形式的習慣是習茶的開始。

當「儀式」漸漸成為慣性，備茶動作開始順滑。這樣茶就成為身體的一部分，但怎樣進入「心」，令茶、身體、自然三者連為一體呢？如常地習茶，凝神專注的對待，就能清晰聽得到熱水和冷水注入茶碗時，其聲音上的分別。

珍惜每一次茶席，我用「一期一會」的心態對待，就算只是為特定的家人，亦是用心泡好一杯茶。一輩子做好一件事，就是最大的幸福。

人生變幻不息，全心投入，習茶者與季節及環境的互動，都是茶道體驗中的感悟，就是日日是好日的感悟。「日日是好日」，就是在任何一個時節、地點，如能將心靈置身於儀式之中的穩重、堅定，看待任何事皆雲淡風輕，享受當下的情緒與時間的洗禮，每一天就是好日子。

> 世界上所有事物，可歸納為「能立即理解」以及「無法立即理解」兩大類。無法立即理解的事物，只要長時間接觸，就能漸漸理解。

茶道也是人生，不論挫折的時刻、幸福的當下，是遺憾也好、雀躍也好，全都是人生，很多事情，需經歷才能明白，此間煩擾困苦，像是一條明知艱辛

卻還要去走的路。當下全然能做的就是修自己的心，遇到問題時，不退縮、不放棄，耐心、堅韌，度過去了，才知道幸福與挫折本就是人生的不同場次而已。

美麗，不是容顏，而是所有經歷過的往事，在心中留下傷痕又褪去，堅強而安定的靈魂。優雅並不是訓練出來的，是一種閱歷所致。從某種意義上來說，老去的只是容顏，時間會讓一顆靈魂，變得越來越動人。

受之於天傳之於人

　　節氣白露，走進這片受之於天，傳之於人的土地——八卦山脈的名間茶區，這片玄天上帝與御林軍守護的茶山，跟隨著學生芮茹第一次走近名間炭寮，從名松路轉彎進入炭寮社區，一路上所見的紅土上，種植著茶、山藥或者薑，鳳梨以及火龍果，極目所見，沒有一塊田地是荒廢。轉彎處，眼睛見到的是梯田式的茶園，以及一位一輩子默默耕耘在茶山八十年的老茶農蔡松柏，他膚色黝黑，親切謙和。他細數著這長時間做茶的過程，順應著節氣採摘茶葉，在茶山四周種植各種品種的鳳梨，可感受到他那淳厚的疼惜茶樹的真心。隨著阿伯走踏九層的梯田式茶山，他如數家珍的說這些茶樹的品種：金萱、翠玉，春天將茶製成春茶，冬天就製成冬片，順著節氣過日子，一輩子守護這片土地，做出清香甘甜的名間松柏長青茶！

　　立冬時節，我再一次靠近名間，走進茶文化班大維的賀家茶園。大維是高中老師退休，挽起衣袖在松柏嶺土地上耕耘，栽種有機蔬菜、芭樂、有機百香果，堅持不用農藥，五年前接手這片茶山，善用他的專業，用滴水灌溉方式，保持每一滴水融入土壤滋潤茶樹，收集落葉覆蓋在茶樹下，心心念念繫掛的就是要種植健康的茶給眾生喝，茹素多年的大維疼惜大地，也疼惜喝茶人，護生愛茶的慈悲能量，傳遞到他所製作的茶湯，有自然甘甜，淡淡的

蜜香，在喉嚨久久不能散去的回甘。

我在想什麼茶最好喝呢？

「用心做，用心沖泡的茶，最好喝！」

　好茶在名間，因為諸上善人聚會一處啊！松柏坑茶園，風裡傳遞一陣一陣若有若無令人酣醉的甜香。即使四處尋覓，可能什麼也找不到。我在名間有機的賀家茶園摘了有機的檸檬，因為嗅覺這麼確定，那是桂花淡淡的香，草葉香，檸檬香，還有百香果香，淡遠悠長。嗅覺比視覺的記憶更纏綿、更久遠，像擁抱過的一次愛人的體溫，可以陪伴度過好幾世暗黑甬道的荒涼。隨手摘下純淨的百香果、站在陽光下吃著鮮彩的百香果，那是我記憶裡最好吃的百香果啊！

慢下來，好好的品嚐茶湯傳遞的情誼，可以跨越族群，跨越城鄉，跨越時空，讓八十歲的老農的或者五十歲的退休老師，都在名間的茶山，用心種出好茶，他們也都在茶席上一杯茶香裡，讓乾坤靜下來。一杯茶的滿足，剛剛好的餘韻，讓生活因為一杯茶，充滿著溫馨。

魅力臺灣茶，來自樸實純淨八卦山的茶人們，用心沖泡的回甘好滋味！

教茶道第一課，我總是從端好茶鉢開始，讓學生們學習讓茶杯與茶具在最美好的位置，將茶具以「天圓地方」的方式擺設出專屬茶人的小天地，這方小天地有茶壺，茶壺的壺嘴不讓尖尖的向別人，代表著將圓滿送給別人。學習茶道，讓焦躁的心可以定靜下來。我在名間茶山，真實感受愛護土地的方式，就是讓茶在它該在的位置，讓茶綻放展現最好的味道。

茶是連結人與人之間最好的方式，也是展現大方待客之道的方式。記得在「雲華無盡藏茶詩分享會」，茶道文化班的學生優雅大方地在場為詩人泡茶，讓所有與會的朋友都在茶裡微笑愉悅。茶，無時無處不在啊！一杯溫暖的茶湯，透過純真無邪，展現出純淨的魅力啊！

一片葉子，五千年來與人相遇，從此相伴相隨。茶，平凡，普通，不起

眼，但實際、神奇、絕妙，在日常生活中，幾乎是萬能，只有非常幸福的人，才能在茶裡相遇！能與志同道合的如好朋友般的學生，一起在琴心茶韻茶會裡執壺的喜悅心，或著一起布置迎媽祖的茶席歡喜心，乃至於一起遞送一杯溫暖的純淨心，都是今生最幸福的事！生命的圓滿或不圓滿，且用一杯茶潤澤吧！

　　名間茶文化班教學這兩年，感受名間淳厚純淨的茶人，透過茶傳遞的祝福力量，是受之於天，傳之於人啊！

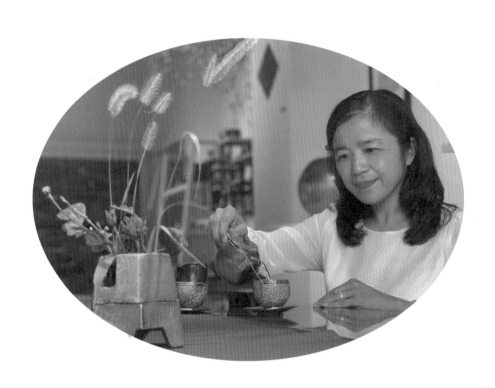

名間的茶水情緣

八卦山脈的名間茶區，有著淳厚的人情味，和著濃郁的鄉土厚實的氣息，吸引著一群愛茶習茶，讓人感覺溫暖在心間的學生。

他們愛茶，願意與人「分享」茶，在三義山房舉辦了「夏日桐花茶會」、鹿港文開書院彰化詩歌節、南投茶博會、彰化明道大學的「詩書琴韻‧茶和天下」藝文美學雅集、「琴心茶韻」古琴藝文雅集等一系列的活動、分享茶湯。

我的學生們，應該說我的氣質出眾的茶人姊姊們：秀琴班長、麗芳、麗雪、美蓮、樹煙，給予許多支持力，總是不辭辛勞的提著重重的茶籃子，打開她們茶籃，就如同百寶盒般，可以鋪展著與節氣相和的素雅茶席，展布特殊的茶壺杯墊，大方拿出私房藏茶，有些還是珍藏四十年的老茶，那無私的心願意將好茶奉給有情眾生，「凝神專一」傳遞著好茶好味道！

無論是認識的還是不認識的，無論是到過的還是沒有到過的，名間茶文化班的茶人都一視同仁平等待之，真心傳遞著杯中的美好。

茶，是心底輕輕瀉出，在方寸的天地裡婉轉出自己的本心，不著美麗的裝飾而美，不需香料的薰染而香，透著發真正的自在和空靈。「一杯茶足以明心」，這個「心」應該是「平常心」，不強求，順任自然，用一顆平常心

行茶，自在無礙之後，便自然有了一份靜心、平等的坦然和從容。

　　小小的茶杯中，片片茶葉在水中上下翻動，滾燙的熱水讓茶葉伸展，不變的是清香的茗香和真情真性展露無遺的本性，順其自然、融於自然，味味一味！

　　每週翻越八卦山，與南投的純善的茶文化班三十多位愛茶人互動，我有美學的另一種深沉體悟，茶的好味道，是來自善良的心，他們的眼神與茶湯，都是讓人念念難忘的！

　　彷彿透過名間茶文化班，我看見美麗的人文風景，如此純淨！做一件事情前，總習慣會去思考這件事是「有用」，還是「無用」。當我們執著「得到」便是「有用」的觀點時，眼前所見的卻是狹隘的。

　　當我們不執著那些「得到」，或被稱之為「無用」之物，我們的心反而看到更為廣闊的世界。「有用」和「無用」如同陰陽般相互依存與影響，一般人察覺不到「無形／無用」的東西其實能產生巨大的力量。

　　在當今實用的功利時代，習茶是看似「無用」的人文藝術，卻可以逐漸溫潤融化為人內在的涵養，人文力量正是構成身為人情溫暖的重要因素，因為人唯有懂得去欣賞生活的美學，活著才有意義。

　　記得蕭蕭老師曾對古琴所下的註解：「涵天、入安、留淳、回凡、通神、探玄、潤心、融真」，這十六字箴言，他說古琴或者茶道——最後都要「回凡」，回到凡間去實踐。

　　二〇二一年三月，帶著茶文化班一起習茶的茶人學生們，用真誠、溫暖的心，奉上香遠益清的高山烏龍與凍頂烏龍茶湯！我承擔二十週年校慶茶會總策劃與茶會活動主持的任務，思考到明道教育特別注重人文教育，因此特別以古琴及茶席接待貴賓，設計八張茶席代表古琴八式，也是習茶的期許「潤心」、「通神」、「融真」、「留淳」、「涵天」、「探玄」、「入安」及「回凡」，象徵即使在最艱困的地方也可以長出五穀雜糧，在詩書茶琴的人文涵養裡，

學習放寬心懷、放大氣度，減除生活中的冗枝累贅；減除心靈上不必要的煩憂，使心安定、涵容天地，在現實的世界，安穩、踏實，度過每一天。我們用茶香與真淳溫潤與會貴賓的心。

　　與南投名間「貓羅溪」茶文化班習茶的學生近距離的接觸，感受到最好喝的茶湯就是「有人情溫暖的茶湯」啊！

　　「喜歡這樣的淳厚人情，人間有味，溫暖情義，在名間啊！」

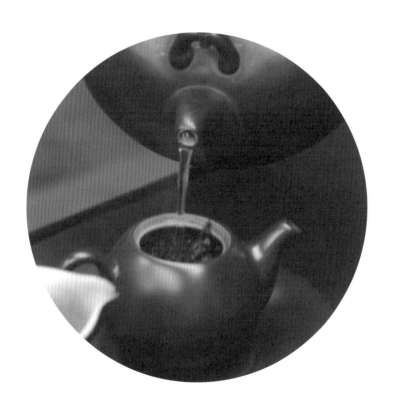

讀《喫茶養生記》

　　節氣穀雨，清晨四點四十分送文惠妹妹一家返僑居地韓國仁川，到桃園機場一航站，平日繁忙的機場大廳，此刻安靜地如一座死城。看著Candy一家人戴上護目鏡、穿上防護衣，N95醫療級口罩，第一次深刻感覺送妹妹返韓國仁川，如此沉重與擔憂。他們推著行李車入大廳之際，我趕緊掏出媽祖加持的護身符，儼然一趟三小時的飛航是一場征戰。新冠肺炎，確實是一場看不見煙火的戰役，看不見，卻讓全世界蒙起臉，與所有國家劃分界線與距離，這一切，皆因肉眼看不見新冠病毒引發的肺炎。

　　靜居山林時間拉長了，我研讀茶學也思考喝茶是否可以預防疾病驅除瘟疫，讀到十一世紀日本榮西禪師的《喫茶養生記》，發現古聖先賢已經記下，以茶養生，以茶治病的珍貴紀錄，萬分欣喜，希望記錄下來分享給隨我習茶的學生。

　　日本鎌倉時代，西元一一九一年，南宋時期，日本臨濟宗創始人榮西禪師（1141-1215），不僅帶回了茶籽，還帶回了新的茶製法——「抹茶法」，亦即是我國的「點茶法」，即將綠茶研磨成粉末來烹煮飲用的方法，用抹茶法做出來的茶叫「茶湯」。傳說，當時的將軍源實朝喝酒醉了兩天，周身不適、非常痛苦。眾人奔走操勞皆無濟於事，此時，榮西禪師獻上了茶湯，源

實朝很快就回復了清醒，且病意驅散、精神爽快。因此抹茶被當作一種藥材迅速普及起來。榮西禪師還寫下《喫茶養生記》記錄抹茶的製法和功效。榮西禪師被尊稱為「茶祖」，《喫茶養生記》可以說是日本的《茶經》。

　　上卷開頭就說：「茶也，養生之仙藥也，延齡之妙術也。山谷生之．其地神靈也。人倫采之，其人長命也。天竺唐十同貴重之，我朝日本曾嗜愛矣。古今奇仙藥也，不可不采乎。」這段說明茶葉的藥用價值和保健作用。接著用了中國陰陽五行辯證關係闡敘吃茶養生的道理。

　　書中說：

　　　　其養生之術可安五臟。五臟中心臟為王乎。建立心臟之方，吃茶是妙
　　　　術也。人若心神不快爾，必吃茶調心臟，除愈萬病矣。

　　　　心臟是五臟之君子也。茶是五味之上首也，苦味是諸味之上味也，因
　　　　茲（此）心臟愛苦味，心臟興，則安諸臟也。

　　　　若身弱意消者可知亦心臟之損也，頻吃茶則氣力強盛也，其茶功能。

榮西禪師引用了不少中國古書對茶的記載和詩歌對茶的描敘。特別是中國的《茶經》有很深的研究。他解釋「酒渴春深一杯茶」時說：「飲酒則喉乾，引飲也，其時唯可吃茶，勿飲他湯水等，飲他湯水，必生種種病故也」。

　　《喫茶養生記》下卷記載了當時日本流行的各種病，如飲水病、中風手足不從心病、不食病、腳氣病，等等，由於各種病的流行，造成國土荒亂，百姓喪亡。榮西禪師在書中提出「喫茶法」中說：「極熱湯以服之，方寸匙二、三匙。多小（少）雖隨意，但湯少好，其有隨意，殊以濃為美。飲酒之次，必吃茶消食也。引飲之時，唯可吃茶飲桑湯，勿飲他湯。桑湯、茶湯不

飲則生種種病。」

　　榮西禪師總結：

> 貴哉夯，上通諸天境界，下賢人倫矣。諸藥各為一種病之藥，茶為萬
> 藥而已。

茶為萬藥而已，讀《喫茶養生記》，借用先賢的智慧，或許可以提供我們在
肺炎蔓延之時，居住家中時，靜靜地為家人泡上一壺茶，讓心安住，靜心等
待瘟疫平息之日。

如果——明天就是下一生

　　節氣清明，收假前一日，山房煙雨濛濛，身體的宿疾感覺特別冷，熬煮了紅豆桂圓，為爸媽煮一壺日月紅茶，雲霧繚繞的山林，因為熱茶似乎有另一種溫暖在。看到新聞報導義大利因肺炎死亡逼近兩萬人，短短的一個月，死亡人數快速攀升，發生在文明開發的歐美，很難置信，看不見的病毒重創全球經濟與交通，看不見的病毒讓全球鎖國封城，身體的疼痛，我只想在假日的午後靜靜讀誦《金光明經》，思考著「如果明天就是下一生，你將如何度過今天」，春寒料峭，細雨綿綿，讀佛經，也道出了世事的無常與無奈。

　　新冠肺炎疫情持續延燒，不僅感受到了生命的渺小與脆弱，同樣讓我們看到了生命的偉大；新聞中看見有的人匆匆作別，有的人願意奔赴第一線，無畏無懼。用生命守護著生命，在艱險中挺身而出，在災難發生時更能看見可貴的真情。

　　人生病與什麼東西關係最密切呢？或許是水。人的身體百分之七十都是水，必須用水維持身體的生命，但是水不能太多，也不能太少。水太多，造成水腫；太少了，口會乾渴。身體熱了、寒了，都是與水有密切的關係，水是最好的藥方。《金光明經》中的醫者父親名字「持水」，持水是自利，保持身體有足夠的水分是保證自身健康的基礎；兒子叫「流水」，流水是利

他，要把好的東西分流給他人，包括為人治病。

國家有災難，人民遭受疾病之苦。慈父持水慈悲心生，因為自己年邁，故而叫自己的兒子承擔救護人民的重任。父親本是大醫者，兒子承繼父業，亦曾學醫。但為了更好地拯救苦難眾生，兒子要到父親那裡問治療之法。

兒子到父親那裡問法，就是佛子需到佛那裡去諮問治病良方。這裡面有兩個重要啟示，關於肺炎蔓延，世事無常時的啟發，一是告誡我們佛子，凡事以佛為師，不管自己有多高明，我們必須要虛心卑下，向大醫王學習。二是佛法不可思議，佛法有善巧方便，不但可以治療眾生身苦疾病，而且能令眾生究竟解脫。

近日夜晚聽《大悲咒》與《六字大明咒》入睡，聆聽這深入靈魂深處的音樂，彷彿可以幫助靈魂安定，也能將感動的情緒透過淚水宣洩出來，讓淚水療癒靈魂。

「如果明天就是下一生，你將如何度過今天？」

我想我的答案：珍惜每一分秒，願有情世間的人珍惜當下，彼此疼惜。

聽心靈的聲音

　　清晨，山房雲霧繚繞，聽見畫眉鳥在窗邊鳴叫的聲音，清脆悅耳，好聽至極，或許與心無所罣礙內心是安靜的有關，所以可以聽見大自然的清音天籟。大部分的時候，我們的耳朵總是往外聽的，我們言語也都是向外說的。極少真正安靜的回歸自己的心靈，傾聽自己心靈的聲音。

　　我嘗試關掉手機聲音，關掉與外界的連結，讓自己回歸心靈，聆聽檢視內在的喜怒哀樂、七情六慾、與悲傷喜悅之後，才能真正說出貼合內在的話語。我期盼五十歲後，當自己的知音，所有的心音都能捧出來餽贈知音。

　　緩緩的聽自己內在的聲音，不急著否定或批判。嘗試從世俗的「是非對錯」二元對立裡釋放，溫柔的聆聽內在聲音裡的柔軟慈悲與真實情感。

　　期許自己從內在平靜真實的感情出發，在工作上與生活中各種的關係裡，能夠溫和堅定的表達自己。唯有懂得溫和，才有可能疼愛他人。否則很可能只是以愛為名的控制與勒索吧，我不願意自己成為那樣的人。

　　四月清明，我停止抱怨這個世界的虧欠與不了解，不斷練習聽懂自己的內在、當自己的知音，更清明平淡去省思自己與善待別人。

　　讀弘一大師《晚晴集》，對君子之交淡如水有所得。與人往來如水般，細水長流，涓涓不息，雖遇沙石險灘，總能躍過。回歸山房淡淡的生活，才

有時間去享受品味反思生活中的點點滴滴，美好的，或者悲痛的。

　　時序已近小暑，也許是因為天氣連日大雨後轉暑熱，或者因為夜晚未睡好，感到渾身有些不順暢，口乾舌燥，隱隱約約覺得牙齦微微疼痛，上顎似乎還有點腫。心想這也許是傳統中醫說的，陰陽失調，肝火亢旺。怎麼辦呢？正值新冠肺炎三級警戒期間，未敢輕易去診所看醫生，只是不舒服，我猜想鄉下診所的醫生一定是建議多休息，多吃蔬菜水果之類。想起之前「君山銀針」，特別有降火的功能，盛夏的午後，適合品賞。

　　君山銀針是一種黃茶，是出產於湖南洞庭湖中君山島的一種名茶，只採集剛抽出尚未張開的茶樹嫩芽製作，由於嫩芽細捲如針，故名君山銀針。其成品茶芽頭茁壯，長短大小均勻，茶芽內面呈金黃色，外層白毫顯露完整，而且包裹堅實，茶芽外形很象一根根銀針，雅稱「金鑲玉」。「金鑲玉色塵心去，川迴洞庭好月來。」君山茶歷史悠久，據說文成公主出嫁時就選帶了君山銀針茶入西藏。

　　清代，君山茶分為「尖茶」、「茸茶」兩種。「尖茶」如茶劍，白毛茸然，納為貢茶，素稱「貢尖」。沏泡後黃湯黃茶，芽尖很輕，經沏泡張開後，在杯中根根直立不倒，如同「刀山劍砭」，並上下浮動。芽片很嫩，喝完茶後殘茶可以吃。

　　君山，又名洞庭山，歷史上流傳著許多神奇的傳說。相傳四千多年前舜帝南巡，不幸死於九嶷山下，他的兩個愛妃娥皇、女英奔喪，船到洞庭被風浪打翻，湖上飄來七十二隻青螺，把它們托起聚成君山。愛妃們南望茫茫湖水，扶竹痛哭，血淚染竹成斑，後人稱為湘妃竹。「斑竹一枝千滴淚」，成了後世愛情忠貞的象徵，因為她們是君妃，故把這裡定名為君山。

　　君山銀針，淡淡的茶香，才能慢慢地品，品出甘醇。

　　淡淡的，透著優雅與無限的空間去馳騁；

　　淡淡的，如素白玉蘭花般的清香，沁入心脾，身心愉悅；

淡淡的，看似無味，卻意味深長。

唯有淡淡的，才會有時間去思考，調整方向，真正享受生活的過程。

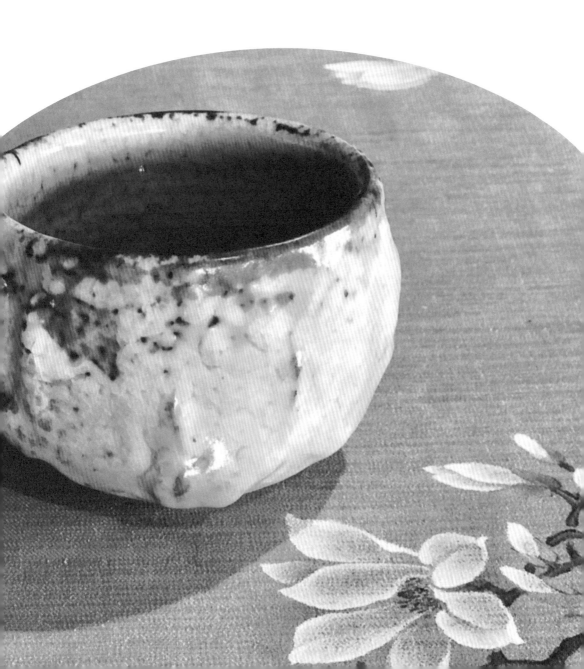

紅茶風雲

世界上喝茶人口最廣的茶，非紅茶莫屬。

故事發生在四百多年前，明末清初動亂的時局，某天晚上一支軍隊占駐福建武夷山桐木關的茶廠，士兵就直接在茶青上歇下。隔日軍隊走了，卻留下殘局，茶葉已經變質發紅。這些原是要製成綠茶的茶青毀了，茶農們心急如焚，反覆的揉搓茶葉並用馬尾松木加溫烘乾，殊不知正在醞釀一股改變世界的能量。

或許這從變質的那刻已被當地人貼上「瑕疵品」的標籤，可想而知沒人願意飲用，所以只好把這批茶帶到幾十里外的星村去賣，順利處理掉這批瑕疵品。隔年發生的一切改變了它的命運，居然有人出數倍價格訂購，一下子逆襲成為當紅茶品。這就是紅茶鼻祖——「正山小種」，在意外中誕生卻在未來引領一波潮流。

無可取代的風味，正山小種的獨特之處，不外乎就是那濃醇松香味，是因為用當地盛產的松柴薰製所至。灰黑色的茶葉，琥珀色茶湯，還有桂圓香，讓人一品就無法忘懷，迷人風味但又無可取代。所以這就是為何英國把茶樹帶到印度，雖然種出大吉嶺紅茶卻種不出正山小種。

為了順應市場的需求，世界上最早的紅茶之一——正山小種誕生了。

它傳入歐洲，風靡英國皇室，在歐洲歷史上它就是中國紅茶的象徵，被公認為是紅茶的鼻祖。

東方，在歐洲人眼中是神祕的，好奇心的驅使，開啟了新的時代。十六世紀末至十七世紀初大航海時代，正山小種被遠傳至海外，由荷蘭商人帶入歐洲，而紅茶可以在歐洲皇室普及，有兩位重要的人物——葡萄牙凱薩琳公主與英國貝德福德公爵夫人。

遠嫁至英國的葡萄牙公主凱薩琳，把茶葉帶到英國，她的丈夫查理二世是個花花公子，這注定是段不幸的婚姻。面對深宮中的寂寞，只能寄情於紅茶。王妃用紅茶排解寂寞的這一件事情在英國王親貴族之間傳開了，不過在當時紅茶是只有富裕或高貴人家才可以享有的，王妃也願意分享這珍貴的茶品給前來探訪的貴婦們與客人，漸漸地紅茶也在英國的上流社會越來越有名，茶也被賦予高貴的象徵。

而貝德福德公爵夫人安娜女士又將英國的茶文化推向另一個高峰，起初是因在漫長的午後時光中，為了緩解飢餓感，所以就請女僕準備一些點心與茶，她發現這種輕鬆愜意的感覺棒極了。後來她邀請幾位好友一起享用精緻的茶和點心，接著很短的時間居然成為一種貴族社交圈的風尚，下午茶也就在英國上流社會流行起來。

六大茶葉中要論多樣性的話，非紅茶莫屬。除了單一品種的紅茶外，還有混合調配茶和混合調味茶。混合調味茶是在紅茶中加入水果、花、香草製造出獨特的香味，混合調配茶是將不同產區的茶葉為基礎混合調出獨特的風味。而紅茶也衍生出許多飲品，如紅茶加上檸檬汁就成為檸檬紅茶，加上牛奶就是奶茶，還有印度奶茶是奶茶加上辛香料，臺灣的珍珠奶茶是奶茶加上粉圓，香港的絲襪奶茶也是紅茶的衍生。

下午茶文化的形成，其實是貝德芙公爵夫人安娜女士只是單純在下午四點左右因肚子有一點餓，所以就吩咐僕人在準備麵包以及蛋糕用以果腹。想

不到這作法居然把平凡的下午時光增添了不少風情，下午時光也因為下午茶文化的影響，成為一個愜意又優雅的時刻。至今下午茶文化，不僅僅是正統英國紅茶文化中的一部分，對全世界的喝茶文化也造成一定的影響。英國的下午茶的三部曲是品嚐點心、欣賞茶具和最重要的品茶。

英式下午茶之所以高貴又浪漫，也可能是三層點心增加的情調。有一年去香港半島酒店喝下午茶，一擺出三層架，整個氛圍與氣勢都提升的一大截，不僅節省空間也多了份美感。由下往上，第一層是放置迷你三明治，迷你的尺寸可以讓女性優雅地品嚐，通常是會準備鹹味的三明治。第二層會放置英國的傳統點心司康，可以切開搭配果醬或者奶油一起品嚐，這是英式下午茶最有代表性的點心。第三層會放置精緻的小蛋糕與水果塔，有畫龍點睛的效果。在享用的順序上也有講究，由下而上、由鹹到甜、由淡到濃。

對於茶具的追求離不了奢華，各種鑲嵌、雕刻、鏤空的工藝，可以在茶具看見。英式下午茶的茶具主要是以骨瓷器與銀器為主，骨瓷是被世界所公認的高檔瓷器，原先是為了仿製中國的瓷器，結果研發出更加通透的瓷器，質感細膩通透，精緻的點心如果沒有它的襯托，就失去了那種儀式感。而一些器皿都必須選用銀器，例如茶壺加熱器、茶葉濾匙、放過濾器的小碟子、茶匙、奶油刀、蛋糕叉……。這些銀器需要擦得鋥亮，可是一項技術活，在一個下午茶聚會中，精緻的上等茶具是非常重要的，也為下午茶增加一道藝術美學。

沒有好的茶品，其他的一切奢華布置都顯得多餘。正統的英式下午茶選用印度大吉嶺茶、斯里蘭卡錫蘭茶或是伯爵茶，也可以加牛奶變成奶茶，或者加一片切片檸檬。英國人在紅茶的領域裡是有自己的一套，其實英國並不產茶，但是去英國會買「英國茶」當伴手禮。英國的各個茶葉品牌也都會推出獨家混合茶款，混合茶基本上是各大茶業品牌展現手藝的戰場，就算是同一款茶飲，每家的配方也都不盡相同，更別提那些獨家款。至於在包裝又是

另一個戰場，具有獨特性又精美的設計，也是一個吸引顧客購買的動力。

　　下午茶文化已經是英國社交中重要的文化之一，是僅次於晚宴和晚會的非正式社交場合。當下午茶文化進入到一般老百姓的生活中時，也會藉由下午茶的時間走親串友。在家裡的客廳，主人沏好一壺茶端上自家製作的點心，與好友一同度過悠哉的午後。

　　女兒柔柔，最喜歡的茶品是正山小種，我用漳州帶回的粉色茶具為家人泡紅茶，正山小種的桂圓香，具有療癒身心安定的功效，窗外飄著細雨，我安住在煙雨中！

　　新冠肺炎三級警戒的四個月隱居生活，成為親子共品茶的茶香記憶！

與海平面平等的屏東「港口茶」

　　習茶十多年，一直認為高海拔的茶才是好茶好滋味，有一天摯友送我屏東「港口茶」，紙質包裝繫上麻繩，包裝上蓋上了紅印傳統味的古老包裝，是我第一眼認識港口茶的印象，感覺其籠罩一種古老的氣息。我一向對傳統有興趣，循著港口茶古老的包裝，我動念親自尋訪。因為屏東的高中演講的因緣，順道走訪屏東的滿州鄉，心中不斷疑惑著，在海天一色天氣暑熱的國境之南，真的會有「茶」嗎？

　　習慣杉林溪、阿里山石棹的高山茶山風情，車行在屏鵝公路上，我的疑惑如重重的雲天冒出許多的問號──這裡真的有茶嗎？

　　臺灣的國境之南，暑氣熱風幾乎把人蒸乾，汗水不斷從皮膚上冒出來，這炎熱的恆春半島，真的有茶嗎？

　　走進屏東滿州鄉，「港口茶」是臺灣最南端的茶區，進入屏東滿州鄉港口村時，會在路邊電線桿或一旁土角厝的牆上看見「雜種茶」這三個字，心裡在想：這到底又是什麼茶呀？這裡真的有茶嗎？

　　「正宗港口茶」的紅字大大地題寫在牆面上，順興茶園號稱茶園歷史已經接近百年，它的茶園最具港口茶指標地點，位於海拔六十至一百公尺，距離海邊約二百公尺的山坡。

一般人皆不識炎熱的屏東也有產茶，又或者多著迷於「高山氣」的飲者，對於低海拔茶區多覺不值一哂。港口茶的由來，據說可直朔至十九世紀的清朝光緒年間，由於當時的恆春縣令周有基喜愛品茗，祖籍福建的茶農朱振淮特別自武夷山攜回茶種，種植在港口村後山背東北季風的山坡上而得名。儘管周縣令早已任滿離去，港口茶卻在寶島流傳了下來。今天在港口村以「順興茶園」聞名當地的朱家第五代傳人，朱順興阿伯就表示，朱家種植港口茶的事蹟不僅《恆春縣誌》早有記載，當初周縣令賜給朱家五甲地種植港口茶傳承至今。

　　風太強了，茶樹不好生長，但倒有一個特別的好處：不怕蟲害。「因為風太強了，連蟲也站不住腳，會被吹跑，所以這裡沒有在用農藥的啦！」茶園除了沒有農藥，也不施化肥，茶樹的養分多來自當地的枯枝落葉，偶爾也會刻意找來五節芒、朽木，增加茶園土壤的肥分。

　　港口茶好喝嗎？存在內心深處有一種印象──苦澀、味重，港口茶外觀上的特色是，外表有一層霧面，有人說是海風，有人說是重烘焙的結果，但也有人說那是真菌所致。「輕發酵、重烘焙」為港口茶的製茶特色，我品嚐幾回港口茶，深深感受到茶的韻味，尤其是放涼之後，回甘的味道，在舌底與心間久久不能忘懷。

　　老茶農間流傳這麼一句話：「人苦沒關係，茶不可以苦！」茶界人士常說：「不苦不澀不為茶」，茶不就是在「苦」與「甘」之間自由平衡嗎？──像極了人生。

　　港口茶的產量不大，手工，所以每一家茶行的「港口茶」各有千秋，味覺層次自然有另一種深刻的豐富性。

　　屏東滿州鄉，與海平面平起平坐的低調，或許不是個種茶的好地方，刮著落山風，氣溫特別地炎熱，但是細細品飲港口茶，港口茶自有自己獨特的氣度與雍容，港口茶用它的味道，清楚大聲地向世人表明：自己的海拔高度

就是低（約一百公尺），離海邊就是近（約二百公尺），茶菁讓人嗅嚐到的就是海味，茶香就是夾雜著人生的各種酸澀，——但我就是耐泡，真正的人生——豈僅是像極了人生！

遇見港口茶，顛覆我對茶的偏見與狹隘，更開拓對茶的心胸與識見。

有所思在疫情蔓延時

從二○二一年五月十五日開始進入三級警戒，在這樣的時間哩，才能緩慢梳理這個世界，到底發生了什麼事，這段時間，我也持續看著臉書上的動態或是朋友們焦慮的心情，這些都是很容易理解的，畢竟，這已經不是我們熟悉的地方與生活方式了。

「末日感」一直是朋友們在形容現在情況最常用的形容詞，明明外面是好天氣，但病毒卻不允許人們正常呼吸，不允許人們擁抱，不允許人們彼此交談，我們唯一能做的，就是戴著隔開你我的口罩，透過螢幕雲端視訊上課、工作或是問候遠方的親友，原本理所當然的事情，現在瞬息之間變得好遙遠跟生疏。為什麼會這樣！？我不斷搜尋過去曾經研讀過的佛經中，是否有面對瘟疫的解決方法呢？

兩個孩子分別從臺北回來，讓我安心許多，我們把自己關在家裡，頭兩天還可以，糧食跟閒適的心情都還足夠，第三天開始，不管想或不想，都得出門採買，孩子回到臺中靜居四天後，我們回到望風息心山房，安靜地在山中用視訊方式繼續上課，三代同堂的生活。簡單樸素且踏實的過這每一天。

提升至三級警戒，便利商店與所有餐廳都禁止內用，電影院甚至賣場百貨，不是被禁止營業，就是提早打烊，在都市，買完東西就速速逃回家，

因為只有這裡是二十四小時提供冷氣的。然後，停電了！然後，週二晚上十點至週四上午六點臺中市是沒水的！是世界末日無誤了。

許多同學問我：「老師，喝什麼茶可以生免疫力？什麼茶可以不受病毒干擾？」老實說，我只能從過去的歷史文獻中搜尋出一些歷史的足跡，但是茶能夠提升身體免疫力？但是心靈的恐慌與恐懼呢？要找什麼樣的藥方來療癒呢？

我還搞不清楚，老天給了我們這樣的訊息，到底要我們去體悟什麼？到底是要訓練我們，還是要我們反省？太習慣的生活，讓大家連思考都省略了，反正每天時間到了，就按表操課就好。今天有一個學生在下午四點用LINE問我，「老師，我蠻想睡的，但我不知道該不該睡，因為平常這個時間，我是不可能在床上的。」我回答他，不妨先讓自己，過幾天隨心所欲的日子吧！

雲端視訊線上課，其實我很感恩學校提供的Canvas教學系統，學生可以在雲端順暢上課，這系統也能連接外部影片，可以順暢的用YouTube的影片複製網址，讓學生加強印象學習，但感慨的是，我們都持續在「非日常中，模仿著日常」。

其實，我們有很多只有在世界靜止時才能做的事，例如：終於能好好煮個餐，坐在桌前細細品嚐酸甜苦辣鹹。能開始看書看影片，終於看懂了原來之前總是在一半放棄，是因為生活壓得我們失去了耐心。最重要的，能開始有滋味得活的像個人，不是工作機器人，不是全職家庭清潔工，也不是塞在早上八點上班車陣裡。除了不能去教室正常上課，其實還有好多事可以做，只是不要被害怕與恐慌淹沒了，上天給每個人多了五小時去好好活著，去覺醒的打開感知，探詢我到底是誰？去了解生命的意義與職責。

我第一次在臉書開秘密社團「茶文化研究」，嘗試用直播方式帶領大家一起透過一杯茶溫暖彼此的心，也讓無法在雲端視訊上課的學生同步聽課。

我開始想傳遞自己學習過的佛法，分享給我的朋友與學生，一同伸展與冥想靜心，最重要的是，做好一切能做的自我防護措施後，放下所有的焦慮與不安，用多出來的這五個小時，跟自己、還有這個世界，安靜的和平共存。原本熟悉的日子早晚會回來，一旦世界又開始滾動，我們卻已經是不一樣的我們，一個懂得運用感知的覺醒者。如果你已經看到這裡了，請你跟我一起閉上眼，第一願，願明天會比今日更好。第二願，願災厄下我仍保有正念。第三願，願人心平和世界和平。

潤物無聲最美

　　與瑜伽的相遇有將近十六年了，因為瑜伽「水活會館」外牆的淙淙流水聲，以及那純淨的白牆吸引了我，正好柔與淳在附近上朱宗慶打擊樂課，送孩子到音樂教室後，我走進瑜伽會館，那一年我正好三十五歲。

　　瑜伽會館的課程從週一到週日都有課程，孩子有一週三天上音樂課以及心算課，等待他們的時間，我也開始瑜伽練習的生活，從基礎的哈達瑜伽、流動瑜伽到靈魂瑜伽，乃至於阿斯坦加瑜伽，它們陪伴我從入門到成為生命的一部分。

　　雲南香格里拉，以及喜馬拉雅山的聖境，在瑜伽練習過程，是我不斷閱讀尋思的地方，因為瑜伽，因為雪域的純淨，讓我遇見更深層的自我。

　　二〇〇六年因緣際會開始學習瑜伽，也陪伴當時讀弘明實驗學校的孩子一起讀黃帝內經與中藥草，學習瑜伽與瑜伽解剖學知識的同時，也研究東方的中醫養生概念。輾轉流連許多時空，更深入與茶道的結合，這對我的影響是深遠的。

　　瑜伽練習，同時有十年擔任中文系主任與國學所所長的任務，行政主管是最好磨練自己的道場，瑜伽的力量，以及師父常常提醒我：「做人不光只是自己開心就好，要讓大家都開心，對教育要有默默力量的貢獻。」

瑜伽練習出入會館，看見瑜伽幫助許多愁苦的人恢復健康、笑容，對於行政崗位的歷練考驗幫助更多，那時候我就很單純地想：「我希望一直在瑜伽中，這樣可以開心，保持歡喜心，遇見純淨心。」

　　認識我的人也幾乎很少看過我發脾氣，很多人覺得很神奇，「如何能一直心平氣和？」其實接掌系所主任、所長十年，得助於瑜伽以及修行道上的師父提點，讓脾氣能隨緣化解，也因為站在行政主管位置，我才覺得大家更「厲害」，情緒起伏大、衝動、容易生氣，難道不覺得累嗎？對我而言，生氣超累的，不但耗損精力，還會降低智商。聽著學生、同仁來訴苦，我常納悶，大家到底哪來這麼多事可以煩心、煩到晚上睡不好？

　　處理學校事務時，發現現在的學生被同學損一下，家長馬上氣沖沖怒告學校，嚷嚷著要討公道，要求老師道歉、對方家長認錯，行政主管任內我也遇過好多怒氣沖沖的同事，指責助理，滿口荒唐言，以極不理性文字態度面對同仁，都是很好的歷練。

　　「他人之惡，不上我心」，瑜伽練習過程教我「如何原諒」，沒有顧好自己是自己要負責，不能隨便怪別人；就算別人有心或無意做了不好的事情傷害了你，你也沒必要往心裡去。要知道，積怨是對自己的二次傷害，真的沒必要跟人家生氣、賭氣，樂觀，提升身體免疫力，閱讀許多瑜伽相關書籍，我才知道積怨真是要不得，很多病都是積怨而來的，煩人、惱人傷的是自己的身體。

　　為什麼你討厭的人沒事，自己的健康反而出問題呢？要從免疫力說起，樂觀、懂得轉念的人，確實可以轉病為福。

　　樂觀的人，正能量思考消滅癌細胞的效能強大；悲觀厭世、長期壓力大且不懂得釋放的人，往往免疫力低下，佛教哲學把繁雜的宇宙萬物簡化為最基礎的五種元素，將人視為由地水火風空五元素構成的小宇宙，包含萬物的大宇宙也由相同的五元素組成，大我與小我的基礎「成分」其實無二，大我

有的東西，小我通通有，並且會互相影響。「一花一世界、一葉一菩提」從一粒微塵中能看到整個世界，也能看到自己，就是這樣來的。

無論是練習瑜伽，或擔任行政主管，師父曾經用最簡單的方式告訴我：「起心動念很要緊，捧出心來與佛看吧。」

自我與他人之間是雙向的動，如果你用仁慈的心去做一件事，自然會得到好的果。「把別人也當人看待」用正確的想法去做正確的事，就不用擔心壞事厄運纏身。利他，受益最多的是自己。

研究瑜伽以及瑜伽養生後，我發現只治療某個生病的器官，是「見樹不見林」的作法，只能暫時救急、治標；若要讓人的身心靈得到完美的健康平衡，學會轉念才是治本的關鍵。

研究證實，付出愛心、利他、交朋友能保護大腦、避免早衰。關係的緊繃、疏離對養壽不利；而感覺被愛、願意付出愛，尤其是不求回報的老人家，罹患阿茲海默症的比例特別低。

保持「正念」，與瑜伽的練習一致，這幾年我放下怨念，喜怒哀樂不住於心，幫助我把「健康」、「快樂」、「利他」之間畫上等號。

保持「正念」（Mindfulness）讓自己每天做一點小改變：愛心多一點、情緒少一點、多講一句好話、多為自己做件開心的事、少抱怨他人一句、多睡好覺、少煩工作、多原諒一個人、少罵人幾句、多分享知識、少說八卦……等。

讓情緒轉好、保持心情愉悅、使快樂指數升高，能大幅提升免疫細胞的活性。用正念、正思維過生活，只要願意每天改變一點，身體自然而然放鬆，利他不難，想要不生病更是一點都不難，透過身心靈全面觀照的，從學習利他做起，就能成為掌握自身健康與幸福的瑜伽行者！

不一定要最完美

最近我看了一部美劇，叫*The Bold Type*，中文翻譯叫「狂放時尚圈」，Bold 是勇敢的意思，也能解釋成勇於面對。劇中有三個女主角，都有各自需要面對的挑戰，常常看似走到卡關的地步，但她們都勇於「迎向那些令她們恐懼的事物」，最後總能在心念改變後，讓事情出現想像不到的轉折。

我們總希望展現最完美的形象出現在大眾面前：最完美的照片、最優雅的衣服，總是正向而激勵人心的文字。但這不代表我們的人生，一直都是如此完美的，因為新冠肺炎蔓延以來，落後的國家或是科學掛帥的歐美國家無一可以倖免，真實世界的無助與恐慌不僅僅只是在電視新聞畫面，也在日常中，而那一些完美的時刻呢？去了哪兒了？

居家視訊教學的期間，我偶爾會回顧自己這十年的Facebook貼文，讓我發現了一個很明顯的分水嶺，當我是一位「老師」特別是茶道老師以及講授禪宗文學的教授之後，我極少將一些真實的情緒放在網站上，這不代表我不能消化它們，只是覺得負面情緒似乎不適合放在公開的網路上，但有時候得承認，面對事情發生時，仍然會有強烈的情緒波動。受到言語攻擊，坦白說這件事情我到現在還沒有辦法釋懷，即使在茶道課堂乃至文學課堂，我常常教學生要學會放下，學習隨緣，但有一些太過於深刻的情感傷害，是真的很

難隨緣任運的。過往的我，在遇到像這樣的事情的時候，我往往會啟動逃避的機制，亦即會啟動一種腦內開關，來選擇性遺忘或塵封痛苦。面對與愛人分開、或者親人的逝去，許多人也會有一個相對應的慣性方法，來遠離這一些衝擊，但每次我們選擇把它掩蓋起來而不是勇敢面對時，它就會形成一種痛苦的記憶，更甚於者，就會成為長久性的創傷。

我們常常沒來由的覺得委屈、否定自己，或是對別人情緒勒索，其實有很大的一部分都源自於我們並沒有坦露這一些創傷，我們選擇用別人覺得最完美的形象，或是迎合社會的喜好去呈現你自己，尤其在臺灣的社會，我們不習慣去尋求協助，多數都選擇自己解決問題，或是跟我一樣乾脆選擇躲避，我們試著催眠自己，被選擇過才呈現出來的形象才是真的，在FB上的笑顏、跟朋友的歡樂聚會或是在物質的享受，我們覺得這才是真實的我，而那個有缺陷的受傷的，彷彿已經消失無蹤了。但我想說的是，如果我們選擇將不完美的自己呈現出來呢？我們擔心會因此而遭受批評，一夕之間我們努力維持的形象就因此而崩壞了，就如同我覺得自己應該是個優雅的茶道老師一樣，但明明知道生命有許多關卡不一定越過去，而自己也不是那一位超完美覺悟者啊！所以，何不勇敢的去成為一個真實的人？勇於去討論一些傷害與缺月呢？

在我的照片裡，獲得最多讚跟留言的，不是修片修得最好的那一張，而是最自然的照片，為什麼呢？我想是因為那最「真實」！在這個什麼要修飾的時代，真實變得非常稀罕，卻同時也很珍貴。如果想活得更快樂，如果想體會到真正的意識平靜，那麼承認自己的不完美，是唯一的的方法。因為唯有如此，才能夠去面對心中那個容易嫉妒、貪婪或是那個膽小的我，進而去處理它，去提升它，這樣的修行方法，比看一堆的靈性書籍或天天念佛，要來的更有效的，也能讓我們真正脫離意識形態的束縛，獲得信仰的自由。

佗寂美學與望風息心

　　靜居山房的日子，抄寫《金剛經》是日常，我喜歡用無印良品的筆書寫，素白簡約的黑筆，寫在經文上，特別有靜心的感覺。

　　國際上不少聲名顯赫的品牌，如蘋果、宜家家居和無印良品等，都帶有不約而同的感覺，就是「簡約」和「樸實」，去除多餘的裝飾，也讓這樣的風格受歡迎。我想起賈伯斯說過蘋果的設計，是受一種古老的東方美學「佗寂」延伸影響下的產品。

　　賈伯斯的同事曾經說過，在決定下一款產品時，他一定會先靜坐一段時間，並在睜開眼睛的那個瞬間，用直覺去做決定。賈伯斯熱衷禪修，他甚至一度想去日本京都的永平寺出家，但乙川弘文禪師那時對他說：「並非只有出家才是修行」，他才打消念頭並把佛法運用在企業決策與人生規劃中。如同他在史丹佛演講時所說的：「去追隨你的真心與直覺，它們常常最知道你想做什麼。」他透過禪修來覺察本心，也將禪宗極簡美學落實在蘋果的設計。

　　不完整的形式和有缺陷的事物都更能表達精神。因為太完美的形式容易使人將注意力轉向形式本身而忽視內部的真實。

　　　　　　　　　　　　　　　　　　　　　　　　——鈴木大拙

佗寂最早見於日本鎌倉和室町時代的山林隱士，他們把生活中物質的欠缺視為培養精神滿足的條件，昇華了貧窮和枯槁。

　　佗寂跟佛家的禪宗很有關係。就是我們常聽到的一句佛偈「本來無一物，何處惹塵埃」的道理；佗寂追隨的是一種拋棄事物外在特徵的思想，洞察我們生命本身的藝術。當然，佗寂與佛教不同，它提出了美學的概念，著重於重新欣賞自然和生活中的細節。

　　把佗寂思想彰顯的是日本戰國時代的茶道宗師千利休，傳說他曾讓弟子先挑選茶碗，而自己則拿起剩下來無人問津的器具，把它命名為「木守」，取其秋天最後一顆果實之意。一個粗糙拙劣、釉色剝落的陶碗，或許從外形上不太討好，但卻與使用者存在著獨一無二的情感連接；千利休透過日常的茶道為佗寂思想定調，為不少日本文化生活帶來了方向。

　　習茶多年，一直希望有一處山房，可以品茶，可以靜坐，可以延伸練習瑜伽，所以我將佗寂美學思想帶入「望風息心山房」的空間，保留粗糙不加修飾的混凝土牆面，保有杉木材質的斑駁感，同時留住時間流逝的痕跡，帶給人彷彿置身於山林的感受，用三面落地窗讓綠色的青山走進室內，因此室內會變得明亮卻柔和，在空間感上透過落地窗延伸到窗外的山林，更加具有層次與深度。

　　此外，山房的大面積將近三十坪的原木材質地板是也是一大重點，其具有分量的視覺感可以為空間帶來穩定的效果，通常也不會有過多的裁切與加工，盡可能保持原貌，營造自然生長之態，賦予空間經歷風霜卻生生不息的活力。

　　望風息心山房，在傢俱的挑選與布置，可挑選具有自然肌理且較為質樸的款式，扣合雅緻素樸的核心精神。用原木製成的單品都能讓傢俱與硬體設計協和一致，在色調上也能相互融合，展現山林大地的古樸寧靜。選用柴燒花器以及大木桌，可以為空間增添線條較為柔和流暢的視覺感，提煉出優雅

的氣息，在侘寂美學中，相較於豐富的鮮花點綴，會更鍾情於素色的花草，或者著重於姿態展現的枝枒，讓空間能保有靜謐卻不失自然生機。

山房的一切，大部分都來自舊物的運用，如同心愛的手袋被劃花了、書本遭弄皺了的心，我不會馬上換成新的。山房的整修過程中，我珍惜它與父親之間的關係，所以保留了父親曾經經營久松客棧時期，留下的珍貴紀錄，我在那面牆上掛上「松下聽濤」，記憶著山房外數十棵五葉松與雪松的人情溫暖。

不論是身外物還是我們的身體，它所散發的魅力，應該來自於歲月留下的痕跡，和我們對它的重視。就像《小王子》裡狐狸跟小王子說的一句話：

It is the time you have wasted for your rose that makes your rose so important.

（你在玫瑰身上所花費的時間，讓你的玫瑰花變得如此重要。）

也許那面牆與山房茶空間有些違和，但是我為缺陷賦予獨有的意義，連結父親的點滴故事，通過斑駁的照片達到心靈的豁然開朗。

Appreciating what you already have is more important than acquiring new things.

（欣賞你已經擁有的，比獲得新事物更重要。）

熟悉日本品牌「無印良品」的風格，肯定不難在簡約、素雅的設計中發現一種獨特的低調之美。捨去花俏的裝飾和點綴，形塑出「無印良品」風格的是名為「侘寂」（わびさび）的日式美學，我在山房的茶具，也以簡約素雅捨去花俏的裝飾和點綴的柴燒作品為主，在日本茶文化中，「侘寂」之美由茶聖千利休以「和、敬、清、寂」為本發揚光大，於茶道中採用粗劣的陶製茶

具，替代同時期貴族熱衷的奢華茶具，並建築簡約的茶室，反潮流而行。如同凋零的櫻花與生命的無常，「佗寂」美的外在雖殘缺、樸素，但追求內心的平和、淡然，以及與自然共處的和諧，不需要過多人為的裝飾，呈現事物最原始、不盡完美的狀態，就是「佗寂」的意義。

每一件柴燒的器皿因其不規則的造型與缺陷，與我自小生長在三義山城，符合尊敬大自然的理念。

拜訪過京都古寺，其實能從各個角落自由生長的苔蘚中看見歲月痕跡、幽靜寂寥的「佗寂」情調，所以山房落地窗外的石梯與樹下也保留自由生長的苔蘚，庭園中的自然流水聲，其清淨且禪意深遠的聲音能幫助放鬆冥想。

望風息心山房，融合父親的歲月足跡，以及山房內帶有殘缺的布置，當中也流露自己十多年習茶不求完美的心意在其中啊！

茶一樣的詩・道一樣的神
——讀《雲華無盡藏》茶詩集

　　茶，是神農氏美麗的發現，《茶經》點出：「茶者，南方之嘉木也。」茶，是嘉木，是靈草，在有情人間傳遞著它的葉脈與香氣，讓有情人間多了一種互動的溫度，茶席中可以談的可是天南地北，出古入今，有了茶，添增了多少滋味。

　　品讀蕭蕭老師的詩，在微涼的初秋，儼然思入風雲之中，沏上一杯凍頂烏龍，隨著茶香氤氳，跟著詩文進入文學的逍遙之境。繼《雲水依依》之後，蕭蕭老師第二本茶詩專著《雲華無盡藏》，領著我們進入茶的長河，舒展奔騰，視覺與思緒都可以無限延伸。老師用現代詩歌的方式，呈現茶的哲思，溫潤人心也交會出一道光。帶給讀者一種在銀色月光下散步的感覺，靜靜地傳達出一種茶的生命美好，就愛茶的人而言，那真是茶一樣的詩。

「第一缽茶」 端起茶缽品味生命

　　茶詩是生活中的深層領悟與反思，品茶強調的是人與人之間的互動藝術，重視「事茶」的精準，而通過茶器的規劃，建構飲茶的特殊氛圍，意旨在強調靜心品味，吸納默讓。以自然典雅輕靈的心思，凝注品茗的過程，建

立新茶道的禮儀程序，使現代飲茶重新有了理論與美學基礎，而茶道的完成重視實踐跟參與，透過賞茶、習茶、事茶，提昇優質精神的文化層面。茶道之所以珍貴，乃是併合著文人傳統，有茶香，更有書香、墨香。沉浸在茶道的禮儀與過程時，透過五種感官與清靈的茶結合，更能產生舒緩愉悅的心境，達到人際和諧與身心安頓的狀態。

茶已有數千年的歷史，自從中唐時期陸羽完成《茶經》奠定茶的歷史地位以來，已經從單純的喝茶解渴，提升至精神境界的「品茶」，泡茶也進入美學、藝術層面，由茶的媒介學習茶禮茶儀、茶俗茶風、茶藝茶會、茶道茶德等，提升優質精神及藝術文化。

「第二缽」到「第三缽」 細品茶的繽紛多彩

有一年春天隨著蕭蕭老師等師友一起到武夷山講學訪茶，我們喝著武夷岩茶，從清品、御品、神品到問茶，談論著茶的滋味以及泡茶的溫度，也談論到夏季茶品的挑選，提到大自然的山水與茶樹的連結，素樸淨雅，一直是我們茶席間共同的話題。

老師敬天，愛茶，更是惜物念舊的人，每一缽茶詩，除了新作，也收錄《雲水依依》後陸續創作的茶詩。這些茶詩分散在其他的詩集中，在《雲華無盡藏》分輯收錄進來，標示為「不忘初衷」，這是茶人珍惜第一泡茶的精神顯現，茶人會將第一泡茶靜置茶席邊，先喝第二泡、第三泡……，直到要換新茶時，再喝第一泡，隨時警醒自己「不忘初衷」。老師在他的詩集裡也如斯反映，令人歎讚。第二缽裡，記錄安化黑茶、福鼎白茶、武夷岩茶以及漳州白芽奇蘭等，第三缽是老師最喜歡的凍頂烏龍茶系列。老師將各類茶細細傳遞其風其韻，動人的故事。

茶人，用茶湯讓席間的賓客將忙碌的心和緩下來，安定下來，將心放在閒處！老師的茶詩，可以讓時間因茶而停下，愛茶，疼惜茶葉的老師說，茶

在沸騰的火爐中翻滾後釋放茶湯的滋味，我們要能珍惜每一口清淨的茶湯，茶的香氣，遇見純淨與自在。

我們最難忘的茶敘是喝到武夷山的「不用問」，是葉福新茶師歷時三十餘載漫漫製茶路，上下求索的珍品，也是武夷岩茶千載儒釋道之集大成。茶青產於武夷山正岩核心產區，秉天地日月之精華。製茶之道在於茶師的眼、手、鼻、心的凝神專注，可意會不可言傳。此不用問也。

品茶，或獨酌、或對飲，身入佳境，心出自然。

品茶是暫時放下俗事，在一盞茶的功夫品味悠然。

悟茶，茶人借品茶來悟道。悟道無非是「拿起」與「放下」，拿起時暫，放下時長，與詩人品茶過程，一如讀詩，在頓悟的一瞬間感受雲淡風輕。人生得此，不用問矣。就愛茶的人而言，那悟，真是道一樣的神。

第四缽茶　凡塵煙火在茶裡安頓

「不用問」，吃茶去。

蕭蕭老師不僅寫作時喝茶，晨起喝茶，午後讀書喝茶，對茶的研究，不僅是品其味，而且昇華到悟其理，但是仍舊回返到日常生活之中，讓茶成為教育，成為校園的一部分，成為日常。

小小的茶杯中，片片茶葉在水中上下翻轉，滾燙的熱水讓茶葉伸展，不變的是清香、真情真性展露無遺的本性，順其自然、融於自然，味味一味！

十多年來參與明道大學連續不中斷的濁水溪詩歌節，建立雲水間、茶道教室、龍人古琴課堂等等重要人文教育的建設，強大的生命能量，彷彿打破了時間的限制，劃開了空間的隔閡，傳遞著詩歌如茶一樣的溫度。

溫度與茶湯浸泡的時間要掌握好，關鍵三十秒，可以讓茶湯完全釋放他的香氣。一百度滾燙的熱水，極熱的溫度讓茶的能量在三十秒之間瞬間釋

放，芬芳清香！順著大自然的寒來暑往，時間，為茶而停，在三十秒的瞬間，香遠益清！

　　茶，舌尖、心底輕輕瀉出，在方寸的天地裡婉轉出自己的本心，不著美麗的裝飾而美，不需香料的薰染而香，透發真正的自在和空靈。「一杯茶足以明心」，這個「心」應該是「平常心」，不強求，順任自然，用一顆平常心行茶，自在無礙之後，便自然有了一份靜心、平等的坦然和從容。回到平常生活，如鹿谷最頻繁得特等獎的烏龍茶就叫「茗芽香」，不炫奇，不惑眾，如常，如茶，如詩。老師稱這樣的過程叫「茶餘」。

　　讓我們透過《雲華無盡藏》的詩句，化作翩翩香氛，融化煩憂的心！

聽，自然的樂章

　　山居的日子，清晨，靜坐、行茶、讀書。觀察窗外飛翔來就食的臺灣藍鵲。陽光下飛翔的身影，真是好看，飛翔時的羽毛閃閃發光，腦中想起蘇東坡《記先夫人不殘鳥雀》這篇文章，為了讓藍鵲持續來山房，父親堅持不用任何農藥與具傷害性的物質，一整天臺灣藍鵲飛來的時間從上午七點開始一直到日落，珍貴的保育類藍鵲，與人可以如此接近，可以如此近距離擁有這樣的感動，感受到慈悲的力量瀰漫在整座山裡。

　　螢火蟲，雪白桐花，陸續在山中綻放，是另一種內心感動。

　　在望風息心山房，神是清明，心是安定的，安靜下來讀書，寫文章，或是協助做家務。吃菜園採回的青菜、竹筍、或者將南瓜做成南瓜饅頭，在山房的勞動中，都是安定的，山林生活，如此靜好！

　　心安靜，就是美好，可以聽見風吹過竹林的聲音，以及大自然發出的音樂聲對生命的一些啟發。瑜伽十年的時間，從瑜伽靜坐裡得到平靜了。Dzongsar Jamyabg Khyentse Norbbu的書裡，曾有這麼幾段文字：

> 沒有智慧，這些所謂愛、慈悲、非暴力，只會變成一種現象。
> 何謂智慧？先從見地來看，處於正常狀態的心，即是智慧。

「瑜伽」這個詞，藏文裡的意涵指的是——由於處於正常狀態而擁有的財富。簡單的說，正常的心智就是去除成見。

不教書的日子，在山林裡行走，或者瑜伽拉筋。在山林裡，樹木的自然紋路，比任何人工的紋路都還美，山林裡臺灣藍鵲的羽毛，比蕾絲都還精細，什麼時候開始，我們偶爾被這些外在加諸的成見所綑綁，不再探討自己需要什麼，而是常常不滿自己缺少什麼。

瑜伽讓我有些覺知，在這個物欲氾濫的年代，知道什麼是自己真正需要的，並盡可能的把精力花在對真理的追求與靈性的提升上，這樣才能夠讓自己對生活知足感恩，且活得更自在！

山房有兩床古琴，學習古琴多年，古琴音樂中的自然觀。自然，一指自然形態本身。如山水、田園、花鳥、樹木等，與人類社會相對的自然界。一指一種人生的狀態，即非人為的、本來如此的、天然而然的狀態，源於老莊哲學的範疇。

莊子的道家學說，站在天道自然的命題基礎上，闡述了人與自然的關係，後來魏晉時期的嵇康在此基礎上提出「越名教而任自然」的觀點。道家意義上的自然觀涵蓋著外部自然和內部自然兩個方面。

古代琴人把琴體的各部分都賦予和人體相關的名稱，琴首、琴額、琴項、琴肩、琴身、琴腰、琴尾等皆是明證。手勢，是演奏古琴時左、右兩手使用的固定姿勢，它不僅從視覺上給人一種美感，而且直接影響著實際演奏過程中演奏者的氣息、用力、運指、取音。因此，手勢的使用讓彈琴者在撫弦間揮灑自如，美在其中。古代琴人透過對自然界細節的獨特觀察，使各種手勢的命名，讓人有置身於大自然的環境之感。如左手的手勢有蜻蜓點水勢、幽禽棲木勢、風驚鶴舞勢等；右手的手勢有螳螂捕蟬勢、寒鳥啄雪勢、游魚擺尾勢等。在許多琴譜中左右手的每一個手勢都畫有相對應的圖像，以

幫助理解和學習，十分具體而豐富。

對自然的崇尚，一方面是對自然之聲的喜愛；另一方面是作品靈魂中「天人合一」的觀念。古曲中表現自然的作品不勝枚舉，如《高山》、《流水》、《漁歌》、《樵歌》、《瀟湘水雲》、《陽春》、《白雪》、《平沙落雁》、《梅花三弄》、《山居吟》、《石上流泉》、《泛滄浪》等。

琴音樂中表現出的「自然觀」，是儒、道兩家不同的哲學思想在琴樂藝術上的反映，對中國古典音樂風格的完善、成型有著不可磨滅的影響。孔子說：「天下有道則現，無道則隱」（《論語・泰伯》），可見孔子所說的隱世，不是無為，而是君子不得已而求其次的另一種求志方式。在中國古代眾多樂器中，古琴音樂屬於古代文人藝術的範疇，古琴可以說是中國傳統音樂審美中淡雅平和、合於自然的音樂風格的代表性樂器。古琴自身的構造和琴樂歷史，表明古琴真正的意義不在於技巧的難易和音樂是否感動別人，而在於彈琴者的心境，是否適意自得，自然於人心才最重要。所以古琴中的意境是最難以體現的，而古琴的知音也總是可遇不可求。

山房歲月，遇見保護類動物臺灣藍鵲貼近人的特殊經驗，我聯想到古琴曲子《鷗鷺忘機》，故事出自《列子・黃帝篇》，其中〈好鷗鳥者〉講述了這樣一個寓言：

> 海上之人有好鷗鳥者，每旦之海上，從鷗鳥遊，鷗鳥之至者百住而不止。其父曰：「吾聞鷗鳥皆從汝遊，汝取來，吾玩之」。明日之海上，鷗鳥舞而不下也。

這段故事，提到在遙遠的海岸上，有個很喜歡海鷗的人。每天清晨都要來到海邊，和海鷗一起遊玩。海鷗成群結隊地飛來，有時候竟有一百多隻。後來，他的父親對他說：「我聽說海鷗都喜歡和你一起遊玩，你乘機捉幾隻

來，讓我也玩玩。」第二天，他又照舊來到海上，一心想捉海鷗，然而海鷗都在高空飛舞盤旋，卻再也不肯落下來了。

山房的生活，讓我深深體會「忘機」，忘卻了計較，巧詐之心，自甘恬淡，與世無爭。不存心機，淡泊無爭。李白〈下終南山過斛斯山人宿置酒〉詩：「我醉君復樂，陶然共忘機。」 因為「忘機」無巧詐之心，所以臺灣藍鵲願意親近，願意一日三回固定時間來山房。退隱田園，閒適而生，而且還賦予牠善知人意的靈性，心地純正無邪、自然淡泊，藍鵲才會友善而不具防備之心，讓整個世界安靜平和。

十年來推展古琴與茶道藝文教育，教學之外也喜歡在山林間走著，聽風吹林間的聲音，觀察草木與蔬菜瓜果成長，每每看見冒出嫩綠果實，就感受到生命成長的奇妙力量。山林的風聲、蟲鳴聲、臺灣藍鵲飛過庭院的振翅聲，屋後竹林的落葉聲、松濤聲音，都是動人的自然聲音，可以溫潤人心。

在山間，走在小徑上的狗狗小熊，雖然牠不說話但是那凝視的深情雙眼，讓我感受人與狗之間的深深繫連與陪伴，如此珍貴。在山間，月色湛然明亮，頗有「菩薩清涼月，常遊畢竟空」的清淨。我喜歡和喜歡的家人友朋，在大自然裡自在地笑著，相對而坐，靜靜喝杯茶，讓茶香溫潤舌底與心間，即使微笑不說話，都是生命彌足珍貴的記憶。

人真正需要的真的不多。擁有空氣、陽光、食物、水，足夠讓我們生存。擁有健康，足夠構成感恩的理由。擁有愛、感恩、坦誠，足夠讓我們得到快樂。師法自然，恬安淡泊，在山林或者城市，寧靜、簡單而滿足，只需放心地踩著踏實的步伐，遇見純淨的自己！

能夠用音樂與茶道陪伴學生成長，是藝文教育過程彌足珍貴的禮物。

一味雨·潤人華
——短章五

一　茶人在自己的生命現場

　　春天伊始，我在二月梅花盛開的茶房裡，時而讀著《續茶經》，時而翻閱《雲華無盡藏》，黃鶯悠揚的叫聲隨意飄進，茶，香著它的香。

　　中國飲茶史上，素來有「茶興于唐，盛于宋」的說法，我在唐宋之後，會是一種什麼樣的生活美學，什麼樣的美學創造，透過茶、茶香、茶味、茶器，如何達及悟與超越的境界？

　　茶有萬種風情，無窮魅力，循著北宋蘇東坡詩詞，可以看出蘇東坡茶藝的美學品味，從中也看到生命的光燁。

　　　仙山靈雨濕行雲，洗遍香肌粉未勻。
　　　明月來投玉川子，清風吹破武林春。
　　　要知冰雪心腸好，不是膏油首面新。
　　　戲作小詩君勿笑，從來佳茗似佳人。

　　　　　　　　　　　　　——〈次韻曹輔寄壑源試焙新茶〉

從來佳茗似佳人，是啊，對著一杯茶，就是與美人相對，多美好的想像！

我知道，「和靜清雅」是推動茶道的理想境界，人情溫度，深邃甘甜，好似醇厚的茶意，純任自然，我喜歡透過東方美人或凍頂烏龍的韻味，自在流動於席間，讓茶的氛圍宛若在溫和夕陽之中，靜、穩、悠、沉的哲理思維，穩穩地植入在案席的尺寸、在心的方寸。

茶道，是一種生活的藝術，也是茶與茶人之間的一種雙人華爾滋。

當茶人與茶相遇的瞬間，可以透過視覺與茶的相遇，透過觸覺與茶的碰觸，茶人可以靈敏地從感官中去覺知該如何將茶的滋味全然呈現。那是從內在深處升起的感知，那是一種茶人與茶之間的默契，「言語道斷，心行處滅」，離開語言，離開文字，單純在茶與水之間，全然呈現。

凝神專注，是茶人回歸內在能量源頭的道路，那裡是創造力綻放的起點。

當茶人定靜在茶湯、茶裡，內在能量就在那裡流動。當茶人全然靜下來，他能夠觸碰到那個源頭，讓茶的能量升起，蛻變成為一種創造力。

大自然的活力與美其實並不僅僅在枯寂雅淡的一面，更展現在綻放的新綠中。春分過後，溫度緩緩回溫，經過寒冬乾枯的枝葉，也慢慢吐出新綠，彷彿沉睡冬眠的樹葉也鮮活起來。印度詩人泰戈爾說：「生如夏花之絢爛，死如秋葉之靜美」。面對既古老又年輕的茶道藝術時，我總是鼓勵習茶的學生，品茶時單純帶著孩子般天真的雙眼，全然投入，真誠的在當下每一個瞬間，單純去享受心中流瀉出來的美感，喝茶的形式以及喝茶的感覺讓茶道之美自然而然展現，不必拘泥在固定的框架中！

而茶人，泡茶的神態最好是自然輕鬆的，沒有多餘而瑣細的動作，不刻意優雅，更不刻意表演。茶人行茶時，最重要的是讓自己的心完全安靜地融入流動的過程中，茶人與正在進行的每一個小動作是融合而為一。

泡一杯，喝一杯，仔細品嚐每杯茶湯的香氣和味道，覺察所有細微的變

化，順著變化調整好下一杯的泡茶手法。清楚掌握每個細節的過程，前後的影響，知道自己做了什麼，茶人永遠在自己的生命現場。

茶，香著它自己的香。

二　以茶靜心，以茶修行

我師父說，禪宗在士大夫身上留下的，主要是追求自我精神解脫為核心的適意人生哲學，是一種自然淡泊、清境高雅的生活情趣。所以在禪詩中感情總是平靜恬淡，節奏閒適舒緩，色彩淡淡的，意象的選擇總是大自然中最能表達清曠閒適的一部分，如幽谷、如荒寺、如白雲、如月夜、如寒松，他們以虛融清淨、淡泊無為的生活，作為自我內心精神解脫的途徑，所以總是與塵世隔開，詩畫常常揮手而出，不加雕飾，顯得天真、自然。

大愛電視臺「三代之間」的主持人李阿利老師，她是資深茶道老師，有一天她要我提供幾則茶席布置的主題，我立即轉而向蕭蕭老師求助，不用多少時間，蕭蕭老師隨手拈來，即刻用手機傳回訊息，提供我們茶席布置的意象參考，短短四個字，各有意境，但是連著讀下來又如同是另一首美麗的詩篇，禪心與詩心相互輝映：

雲水依依	雲淡風輕	風行水面	一片冰心
一衣帶水	靜水流深	不著一字	月白風清
天心月圓	松間月明	人淡如菊	反虛入渾
飲之太和	蓄素守中	空山新雨	如將不盡
歲月靜好	石上泉清	淡不可收	雲破天青
江清月遠	大漠如新	俱道適往	悠悠天鈞
行雲流水	如見道心	風月無邊	乘月返真
馮虛禦風	洗心如鏡		

想起北宋時代的宋迪曾經創造八種山水畫的主題：

　　平沙落雁　　遠浦帆歸　　山市晴嵐　　江山暮雪
　　洞庭秋月　　瀟湘夜雨　　煙寺晚鐘　　漁村落照

這八景幾乎是後來畫家、詩人都喜歡的題材，這裡沒有震撼人心的暴風驟
雨，沒有海浪波濤，就是寧靜、悠遠、朦朧、恬適。是人的觀照與大自然的
和諧，一心與一山一水一草一木之間的和諧。透露著禪宗追求自我精神為核
心的人生哲學與淡泊自然的生活，士大夫、文人追求的「幽深清遠的林下風
流」的審美情趣。

　　喧囂擾攘的塵俗，常會造成心理波動。禪宗則在內心世界的平衡與求解
脫中，給予文人一種省思與啟迪。外化成文學藝術作品，同樣是追求寧靜與
恬淡的喜悅，這種氣氛往往是「無人之境」，在詩中的意象往往是蕭穆佇立
下的山，明鏡般的水，潔白晶瑩、落地無聲的雪，永恆的天空，從來不是狂
暴風雨、驚雷閃電，更非喧囂的群聚。人，最多只能作為陪襯，渺小的陪
襯。

　　禪宗把山水自然看作是佛性的顯現：青青翠竹，盡是法身；鬱鬱黃花，
無非般若。在禪宗看來，無情有佛性，山水悉真如，百草樹木作大獅子吼，
演說摩訶大般若，自然界的一切莫不呈顯著活潑的自性。蘇東坡遊廬山東林
寺作偈：「溪聲便是廣長舌，山色豈非清靜身。夜來八萬四千偈，他日如何
舉似人？」山間的清風明月，溪水蟲鳴都化作有情，為眾生說法。

　　偶爾化身為茶葉、或是河邊的一棵樹，與大自然的草木共生息，在呼吸
吐納之中，流露出悲天憫人的情懷，完全打通自然與人之間的經絡與脈輪，
劃開了人與自然的層次，萬物與我合一，那是平等自然無所分別的同理心。

　　蕭蕭老師那麼快速的提供這些詞語，表示他心中一直涵容這樣的境界，

我想起他的一首詩〈月色是茶的前身〉，穿越時空，穿越前世與今生，去傳送一種深厚的情意，另一種方式的陪伴，詩中的月色、樹葉，都是有情有溫度的詩人之心，恬淡自然的畫面傳送出禪趣十足的滋味。

茶席的境界，禪的嚮往，是以茶靜心、以茶修身所企望達及的洗心如鏡、悠悠天鈞……

三　杯空香氣來，心空福祿至

傳統的觀物方式，是以我觀物、以物觀物。以我觀物，故萬物皆著我之色彩；以物觀物，故不知何者為我，何者為物。禪宗的「觀物」方式，則是迥異於這兩者的禪定直覺，關鍵是保持心靈的空靈自由，即《金剛經》所說的「應無所住而生其心」，無住生心是金剛般若的精髓，對禪思、禪詩產生了深刻的影響。

慧能在《六祖壇經》中，有這樣的話：「立無念為宗，無相為體，無住為本」。體現無住生心的範型是水月相忘。不為境轉，保持心靈的空明與自由，即可產生水月相忘的審美觀照。

那是「雁過長空，影沉寒水。雁無留蹤之意，水無留影之心。」（《五燈會元》卷十四〈義懷〉）

那是「寶月流輝，澄潭布影。水無蘸月之意，月無分照之心。水月兩忘，方可稱斷。」（《五燈會元》卷十六〈子淳〉）

「無所住」並不是對外物毫無感知、反應，在「無所住」的同時，還必須「生其心」，讓明鏡止水般的心涵容萬事萬物。事情來了，以完全自然的態度來順應；事情過去了，心境便恢復到原來的空明。

「無所住」是「生其心」的基礎，「生其心」的同時必須「無所住」。

曾經讀過一段這樣的話：

人一走，茶就涼，是自然規律；

　　人沒走，茶就涼，是世態炎涼；

　　人走了，茶不涼，是人生境界。

一杯茶，佛門看到的是禪，而喜歡喝茶的人，當作一種待客，更是表達關懷的方式。

　　如果茶會說話，茶會說：「我就是一杯水，給予的只是你的想像。」

　　杯空香氣來，心空福祿至。時時清洗茶杯，杯有清氣，入茗必香；每天清空心事，心有餘閒，幸福自來。

　　捨不得清洗昨夜的香茗，必然喝壞今天的腸胃；放不下既往的人事，難免有損當下的幸福。

　　這樣的空杯心態，讓往事安眠，讓當下自在！

四　一方茶席，一方道場

　　茶席，就是一方天地，樸素的空間，體現一種簡單、一種真正的平靜。

　　「誰謂一室小，寬如天地間」，打造一個素雅簡淡的空間，是每個風雅之人心中所求。淡雅的色彩，洗練的線條，再加一方清新雅致的茶席，人們便能在茶香嬝嬝的不斷升騰中，得到一種味覺饗宴之外的歡愉和滿足。

　　一個有靈氣的空間，還可以用音樂來營造意境。當輕柔舒緩的韻律在空間緩緩流淌，就好似雲中傳來的天籟之音，整個人都會變得恬靜、安寧，獲得如洗滌靈魂般的清爽。

　　茶席布置通常會依照季節帶來的靈感，化為不同風格，春有百花秋有月，夏有涼風冬有雪，春露冬雪總有不同的色彩與點綴。

　　春日觀雲自在，觀草木欣欣向榮，會選用恬淡的米白色系，彷彿春風吹拂席間，迎面是一絲綻放的馨香，微微逸來，雲淡風輕，搭配素白茶器，襯

托春曉的清新曼妙。夏日薰風送來舒爽，選擇草綠色茶席，宛如在風和日麗間，散發著夏日的清涼意，搭配玻璃透明茶器，豐潤了色澤的變化。

順應四季的變化，秋冬的茶席以濃醇的赭紅色系為主色，傳遞著茶席的人情溫度，茶具以黑褐色系茶具，溫厚質樸，純粹自然為好，讓人與人的溫暖情意，暢然地流動於茶席間。

一年四季都可以用的是沉穩脫俗的灰色調，提醒著深邃無窮盡的內省境域，讓桌席宛若在禪室中可以靜心。搭配素白蓋碗杯，穩、悠、沉、長。

一方茶席，就是一方道場，呈現出人間的小小靈修空間！

茶人隨心而往，帶領著喝茶的人，進入精心布置的情境，去體會茶人待客的情意。

順應四季的流轉，一屋、一桌、一壺、一盞，都是茶人的心與情，茶席，道場，以茶與人同趣。

五 留白，生命的延展與沉澱

留白，中國藝術中留白所給予的時間與空間蘊含一種無限的可能。

留白，中國古琴音樂運用大量的聽覺空白，使音簡化與延長。在留白中徜徉，讓音與無音，聲與無聲，言與無言，發展出不可思議的靈動關係。

留白，中國山水意象重要表徵，空、無、虛、靜，成為中國藝術以最少的感官刺激，通向心靈昇華的快捷方式。

留白，體現在人文素養上的茶席，可以展現心境以及氣韻生動的空無體驗。茶席上，一把壺，幾個空杯，隨意配置，那是修心的道場。

留白，自我境界的追求，要你深深凝視的、心中理想的淨土，要你體會真正的美，會保持適切的距離，且不因時空遠隔而消失，亦不因時空遠隔而扭曲。

〔附註〕

〈一味雨，潤人華〉，語本佛經《法華經‧藥草喻品》：「佛所說法，譬如大雲，以一味雨，潤於人華，各得成實。」

跋一

文以行遠

茶是有靈魂的！

或許該說她具靈氣，在巍峨的山顛，林間，或鄰近巴士海峽的港口，茶總如此幽深冷靜的睥睨人間，像攢聚一堂的小精靈，隱身於氤氳的山嵐，迎風飛舞，等待有緣人，於是不同風情的茶，便陸續從山頭走來，來到凡塵，用內在的氣息與味道為我們訴說專屬於茶的風情萬種的故事！而我們以文字、文化，讓茶的芬芳益遠、益清、益香……

山是茶的原鄉，她的風範是撩人的，茶也在她的故鄉孕育出不同的性格與滋味。茶在雨露均霑潤澤，煙霧繚繞的山頭，與明月相望，與清風相伴，茶伸闊雙臂，舒坦自在，奉獻自己將香氣流動在人間。而不同的茶似人生不同的階段，認識兩岸的茶類，再回到日常品味生命，茶的美善即在此！

生命裡有茶的溫潤、人的溫潤是一種福氣！

感恩散文家石德華老師用文章帶著愛與溫潤的筆觸為《滌煩子》茶文化筆記作推薦序，每一次閱讀石老師的文章就是觸動心弦。

感恩在茶裡陪伴，更在生命轉彎處陪伴，為書作跋的蕭蕭老師、阿利老師。感恩為滌煩子題字的書法家林榮森局長，溫潤的書法，伴隨南投茶鄉的香，帶給茶文化筆記更多正能量。

願這樣的一份茶香寄與愛茶人，在月白風清，最愛的秋日節氣白露，將茶文化的意境，以及溫潤的茶香分享給愛茶人的舌底與心間！

羅文玲

跋二

順心見性

茶可以滌煩，茶可以蠲憂。小時候不懂這些。

小時候隨在阿嬤身邊喝茶，就是單純感受那種「渴」可以順利解決的舒暢感覺。

人體百分之七十是水，喫茶是體外的水與體內的水互相呼喚互相回應的一種過程，那種過程就是無比的順暢，彷彿人世間一下子消除了許多不舒暢的事，從身上，從細微的毛細孔，從八萬四千個興奮的毛細孔，從心上。

長大後習茶，品茶，隨著茶人望茶山，逛茶園，行茶路，鋪茶席，遊心在茶書茶事中，看見付出看見回饋，看見有志看見無心，我也學習在一杯茶中穩定自己。

茶可以蠲憂，茶可以滌煩。現在我懂這些了。

透過神農氏的眼睛發現的草，透過神農氏的身體見證的草，透過文玲老師的手與筆傳遞的溫潤，茶，不僅是三年的草，十年的藥，更是千年的寶。

她，順心見性了，所以，你也順心見性了！

有什麼憂不能蠲，有什麼煩不能滌？

這剎那，那剎那，來處不會有事來，去處不會有事去。

不來不去，只在茶裡。

<div align="right">

蕭水順

詩人、明道大學特聘講座教授

</div>

跋三

利益眾生

記得是在二〇〇九年的深秋時分，汪大永校長帶著蕭蕭老師、憲仁老師及文玲一同來到慈濟彰化靜思堂的靜思茶道教室參訪，大永校長很心儀慈濟靜思茶道，希望文學院院長蕭蕭老師及文玲老師能來了解靜思茶道。並把茶道的美好，帶回明道大學教化大學生。

一次的初相見，我和文玲很投緣，她的溫柔模樣、笑瞇瞇的臉、講話很有禮貌，令人非常喜歡。文玲那當下就決定來彰化習茶。

從二〇〇九年到二〇一一年，文玲很用心專注的學習每一堂課，除了作筆記，實務也反覆練習，在她堅定的願心下，很快的明道大學有了茶道教室，文玲也開始茶道的教學了。

文玲是一位好老師，對學生既愛又慈悲，是一位好主管，汪校長所規劃、蕭蕭院長的大格局活動，文玲總是一百分的付出，使命必達！更是一位好學生，每次她有了左右為難的事來找我，她的誠心信任，讓我熱心以對，我說：文玲，我們都是佛教徒，我們的使命就是媽媽心、菩薩行，選擇走的路只要心寬念純，就會有美善的圓滿呈現。

文玲和我更像是忘年之交，貼心又相親！愛茶的我們，從二〇一二年起，去過茶中的淨土——武夷山多次，說是去圓夢去尋找累世記憶中的心的力量。

除了文化歷史地理文誌的聲聲呼喚，去講學、去分享茶中人文的溫暖，習茶孩子們的成就，蓓蓓、娜娜、蕭翔、常念，每次看到孩子們閃爍明亮的眼神，真為他們喝采。

以茶會友天長地久，藉著說法、茶水入心、心開懷。菩薩清涼月，常遊

畢竟空，為償多劫願，浩蕩赴前程。藉茶事練心，繫茶緣修心，隨茶道養心。感恩文玲，您的因緣會讓更多人愛茶，也讓愛茶的人更珍惜生命，更認真生活，落實了利眾生的媽媽心、菩薩行。

李阿利
靜思茶道國際總教師

國家圖書館出版品預行編目資料

滌煩子 羅文玲・茶文化筆記/羅文玲著. --
初版. -- 臺北市：萬卷樓圖書股份有限公司,
2021.10
　面；　公分. --（文化生活叢書. 宋韻唐
風茶文化叢刊；1303C02）
ISBN 978-986-478-538-4（平裝）

1.茶藝 2.茶葉 3.文化

974.8　　　　　　110016499

宋韻唐風茶文化叢刊 1303C02

滌煩子 羅文玲・茶文化筆記

作　　者 羅文玲	編 輯 所 萬卷樓圖書股份有限公司
責任編輯 林以邠	發　　行 萬卷樓圖書股份有限公司
特約校稿 林秋芬	臺北市羅斯福路二段41號6樓之3
封面題字 林榮森	電話 (02)23216565
攝　　影 陳信一	傳真 (02)23218698
陶　　藝 快樂陶坊、彭宗文	香港經銷 香港聯合書刊物流有限公司
花　　藝 張蕙雅	電話 (852)21502100
英　　譯 Aqua Chen	傳真 (852)23560735
發 行 人 林慶彰	ISBN 978-986-478-538-4
總 經 理 梁錦興	2021年10月初版一刷
總 編 輯 張晏瑞	**定價：新臺幣** 300 元

網路購書，請透過萬卷樓網站　　　　　如有缺頁、破損或裝訂錯誤，請寄回更換
網址 www.wanjuan.com.tw　　　　　　版權所有・翻印必究
大量購書，請直接聯繫我們，　　　　　Copyright©2021
將有專人為您服務。　　　　　　　　　by WanJuanLou Books CO., Ltd.
客服：(02)23216565 分機610　　　　　All Rights Reserved　　　Printed in Taiwan